彩繪筆記
中華風物

卜奎 —— 著

細緻描繪 18 至 19 世紀
中國風俗的彩繪圖集

記錄 18 至 19 世紀北京、廣州兩地的風俗，涉及皇室、朝官、街頭藝人、
佛教道教，五行八作、各行各業的風俗、人物，包括許多已經消失的風俗。

- -

◆ 廣州女樂師圖 —— 法國國家圖書館藏
◆ 北京的市井風情 —— 法國國家圖書館藏
◆ 廣州的街頭行業 —— 英國維多利亞阿伯特博物院藏
◆ 亨利・梅森《中國服裝》—— 英國維多利亞阿伯特博物院藏

目录

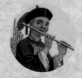

序

　　17世紀中期至19世紀初期，隨著西方文藝復興和航海地理大發現，一些商團和傳教士來到了中國沿海。其時，宋應星《天工開物》作為中國的科技百科問世，被傳教士譯成西方文字而傳播到整個歐洲。於是更多的洋人知道了中國的物華天寶，這些探險家們紛紛乘船而來，也由此引發了西方對中國200多年的砲艦開放和貿易的爭奪。

　　此時正值中國大清康熙至乾隆年間，廣州開始成為中國唯一對外開放的港口，也是西方人進入中國的必經之路，每年都有大量西方商船停泊在廣州附近的黃埔港，廣州形成了以十三行商館為中心的西方人集中地和貿易區。這裡有風靡世界的絲綢、陶瓷、造紙、茶葉等，這些物質文化是西方人最需要最夢想的東西。

　　在那個遙遠的年代，當時還沒有照相技術，英法傳教士和商團來到東方中國，用繪畫記錄他們的見聞。在他們眼裡，中國是全世界最文明富饒的樂土，所以他們用畫筆寫實繪製了清朝市井人物、民俗百業的畫卷。這些彩繪圖栩栩如生，美輪美奐，即便是作為炎黃子孫的我們今天看來，都會驚豔於古代中國之美。

　　為了滿足外國人的好奇心，在西方畫家的傳授下，在十三行地區出現了專門模仿西方繪畫技法、風格，繪製外銷畫的職業畫工。他們的創作涉及西方各種繪畫形式，如油畫、水彩畫、水粉畫、玻璃畫等，被後世稱之為外銷畫。由於他們的作品極富特色，受到了外國來華人士的歡迎。

　　英法使團和傳教士把這些作品帶給本國的王室，王室後來將這些繪

畫轉交給法國國家圖書館以及大英圖書館保存，也有一些被世界各大博物館所收藏。

本書選刊的這些外銷畫，其中廣州部分的女樂師畫和北京部分的民俗畫即選自法國國家圖書館的館藏，廣州的民俗畫則選自英國維多利亞阿伯特博物院院藏和 1800 年英國人亨利·梅森出版的《中國服裝》一書。這些外銷畫不但重現了 18、19 世紀中國廣州、北京南北不同的風貌，圖說裡還保存了兩地當時的許多方言，彌足珍貴。

感謝中國民俗學會首席顧問宋兆麟先生和廣州博物館館長程存潔先生撰文詳述了這些外銷畫所表現的已消失 200 多年的風俗，讓我們彷彿回到了那個魂牽夢繞的年代。

編者

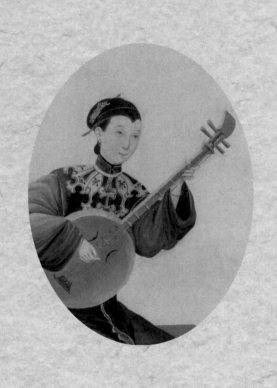

美輪美奐的廣州女樂師圖

法國國家圖書館藏

這裡是關於中國清代廣州 21 位女樂師的彩繪記錄，大致繪於清康熙至乾隆年間，即 17 世紀中期至 18 世紀初期。這套圖藏於法國國家圖書館。

　　繪畫內容為女樂師演奏傳統戲曲樂器：古七絃琴、腰鼓、銅鈸、喇叭、簫、雲鑼、十面鑼、揚琴、乳鈸、絃琴、木魚、嗩吶、手鼓、鑼、二胡、笙、銅鑼、阮、竹板等。其中多數樂器目前仍在使用，或者今人還能見到，只不過使用場合或用途與當年已大有不同。

　　關於這些樂器的訊息，讀者大可從網路搜尋到，本書不必贅言，僅就幾種樂器略述一二。

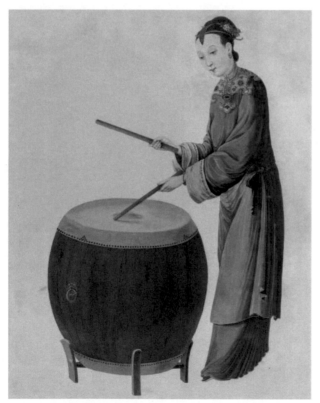

敲大鼓

關於「大聖遺音」，它是古琴的一款，唐代至德元年（西元 756 年），皇帝李亨即位後所做的第一批宮琴。因此時的聽琴人是由盛唐開元、天寶時代過來的，所以取名「大聖遺音」。「大聖遺音」琴保持了盛唐時期的風貌，具有秀美而渾厚的氣度，能發出奇、古、透、潤、靜、圓、勻、清、芳等九種美好音色，是目前傳世古琴中很難得的。北京故宮博物院現藏有一款「大聖遺音」琴。

關於雲鑼，據齊如山先生《故都市樂圖考》一書考證：「元史禮樂志：雲璈，製以銅，為小鑼十三面，同一木架。清朝名曰雲鑼。但元以十三枚為一架，清則以十面為一架耳。按《大清會典》載：雲鑼，丹陛大樂，各部樂皆用之。範銅為之，形如小銅盤，外面徑皆三寸五分二厘九毫云云。」

關於鑼，據齊如山先生考證：「據正字通云：鑄銅為之，形如盆，大者聲揚，小者聲殺。」

關於銅鈸，據齊如山先生考證，其來源較遠，「隋書九部樂，其中五部，均用銅鈸。樂書云：穆士素所造。唐書音樂志、通典，皆雲銅鈸，亦謂之銅盤，出西戎南蠻，其圓數寸，中隱起如浮漚，貫之以韋皮，相擊以合樂。《大清會典》載：鈸，鐃歌清樂皆用之，左右合擊，面徑六寸四分八厘，中隆起一寸二分九厘六毫，徑三寸二分四厘。」

古人創造了很多美妙的音樂，可惜我們今天聽不到，能聽到的只是微乎其微的一部分。這套美輪美奐的廣州女樂師演奏圖，以她們優雅的姿態和華麗飄逸的裙裾帶給我們些許聽覺的想像——那可能是一首吉曲。

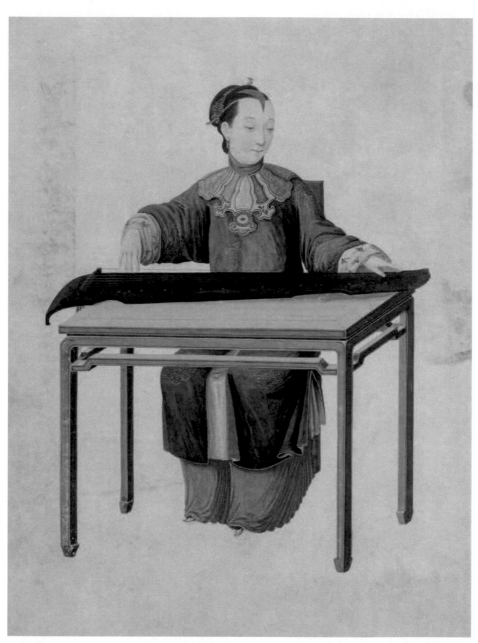

大聖遺音

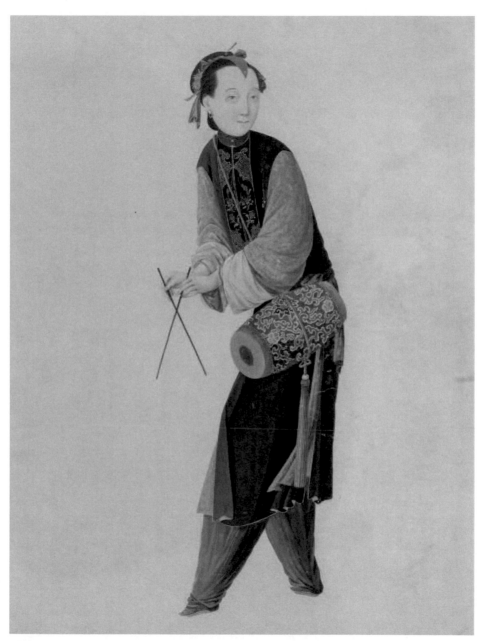

腰鼓

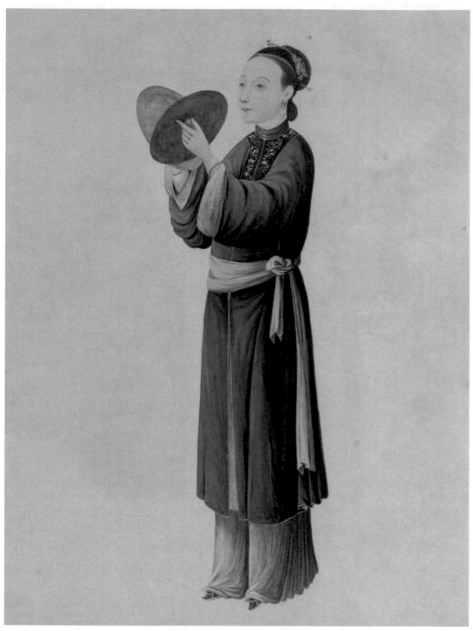

銅鈸

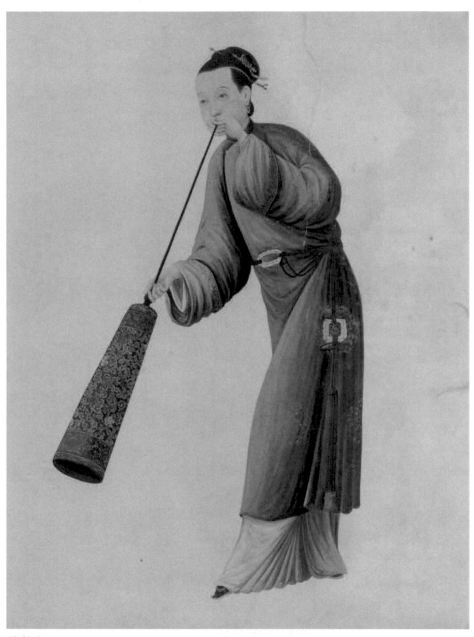

長喇叭

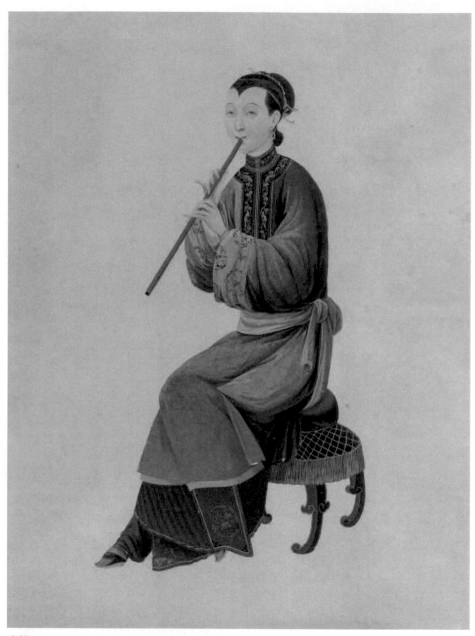

吹簫

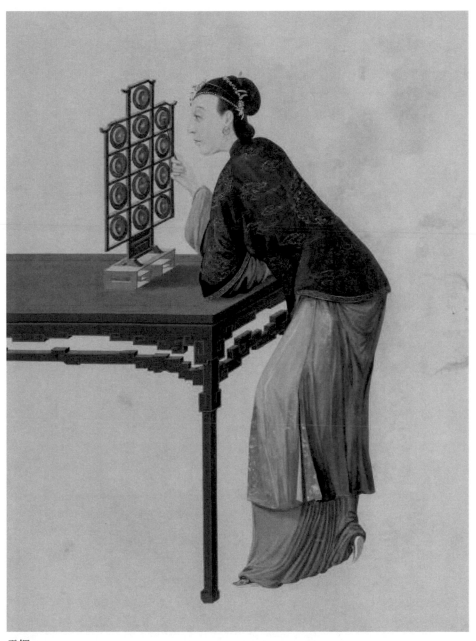

雲鑼

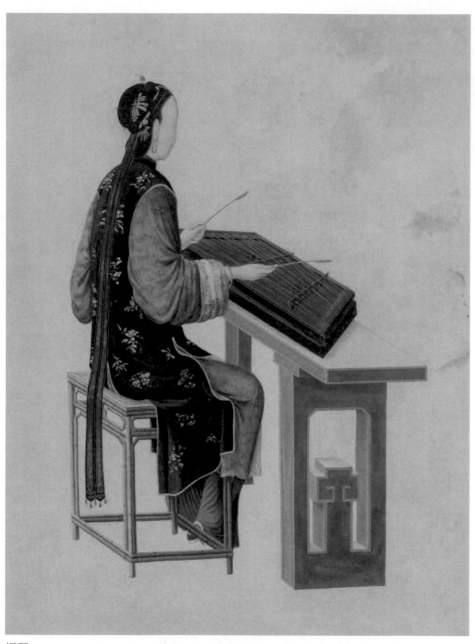

揚琴

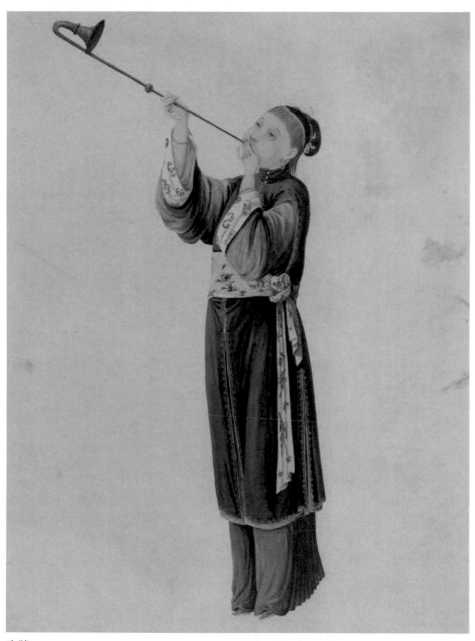

吹號

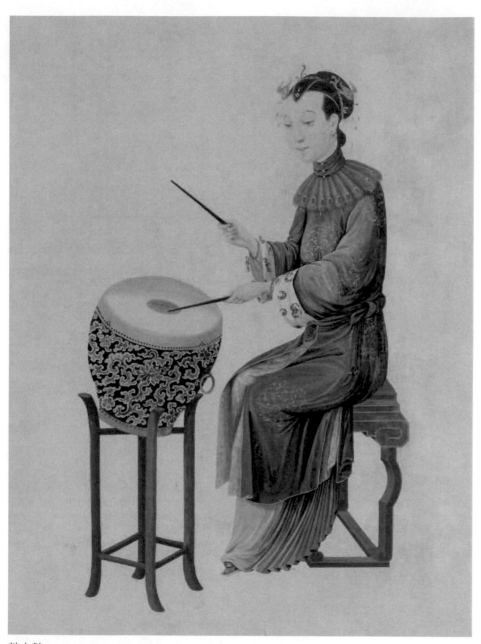

敲中鼓

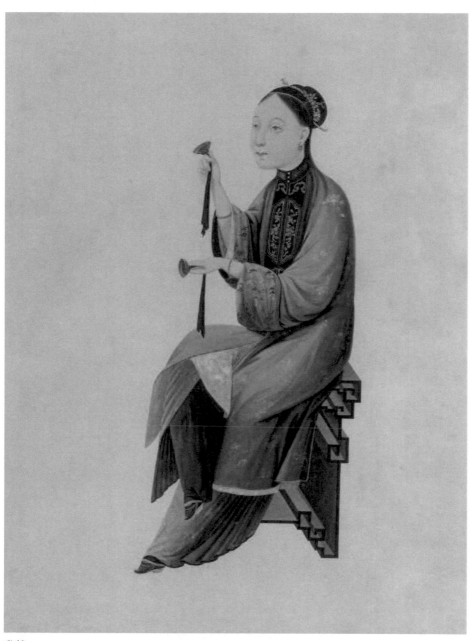

乳鈸

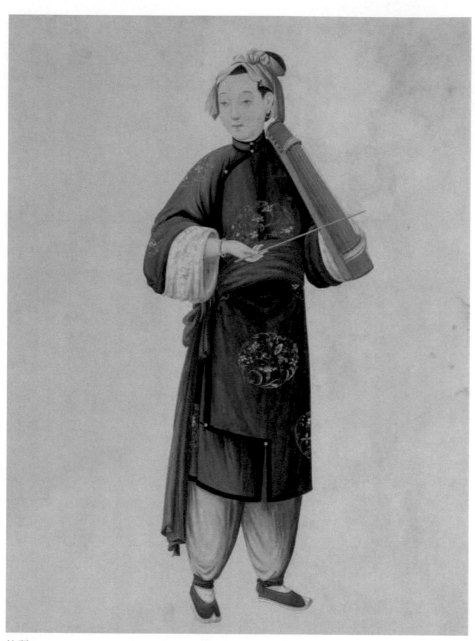

絃琴

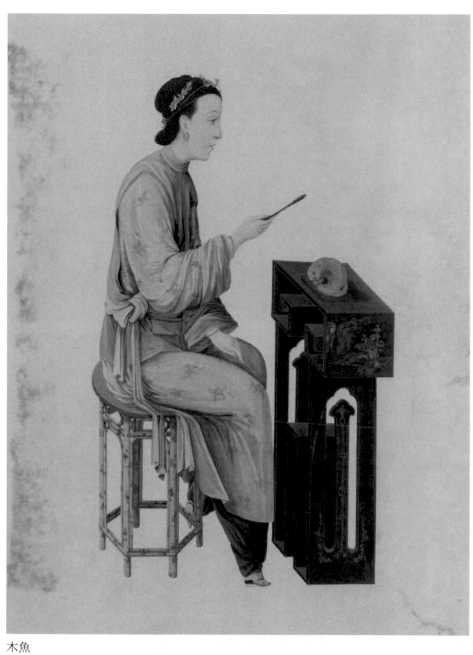

木魚

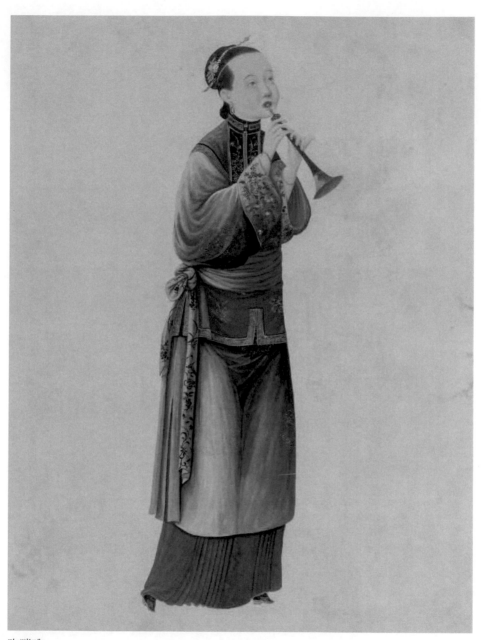

吹嗩呐

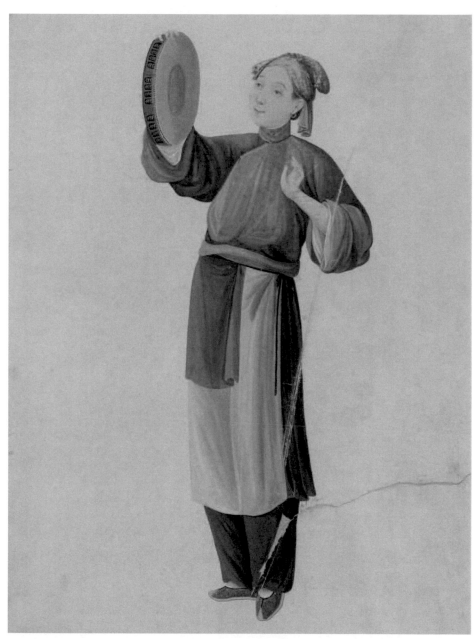

打手鼓

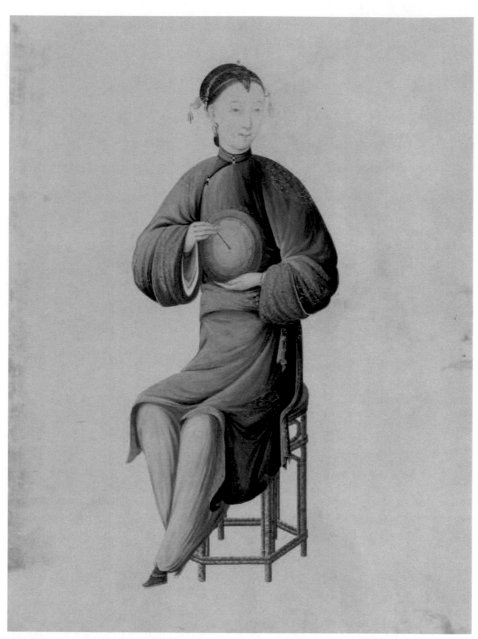

鳴小鑼

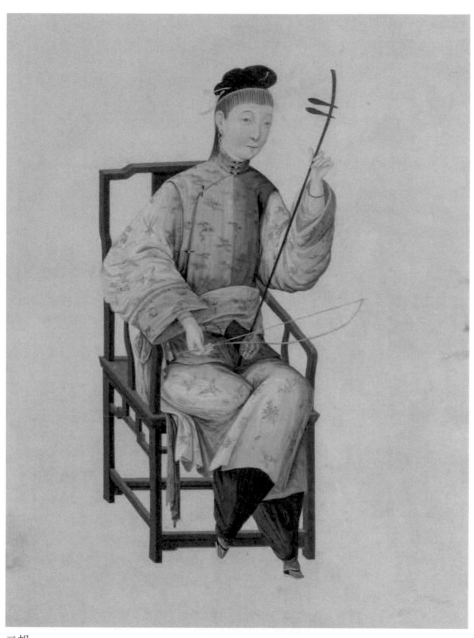

二胡

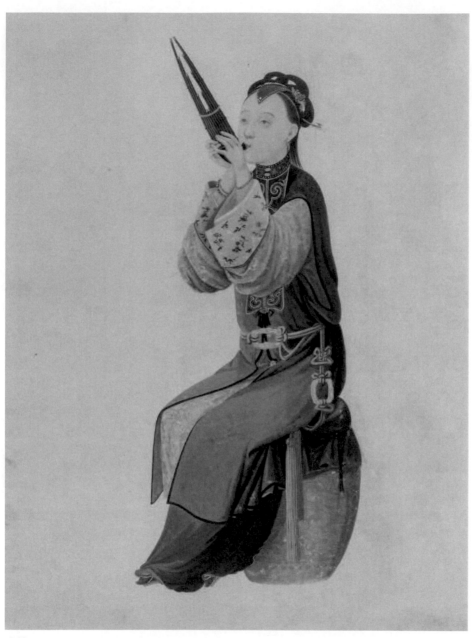

吹笙

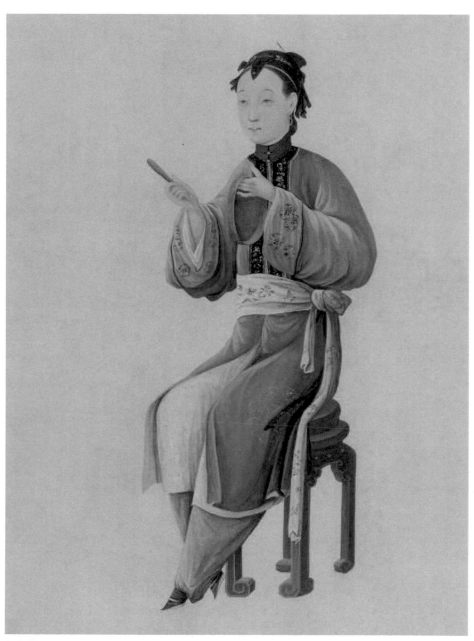

打銅鑼

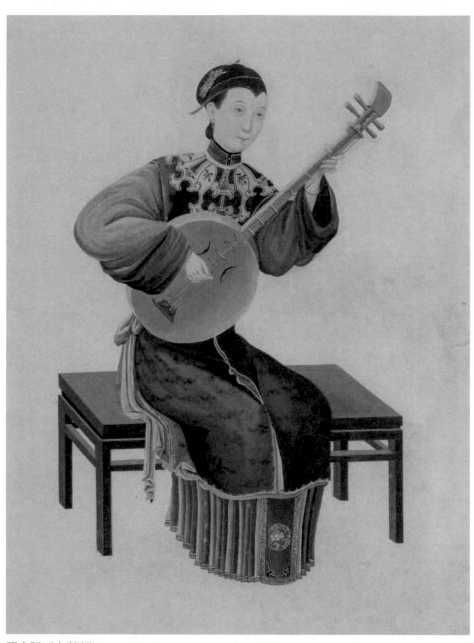

彈大阮（古琵琶）

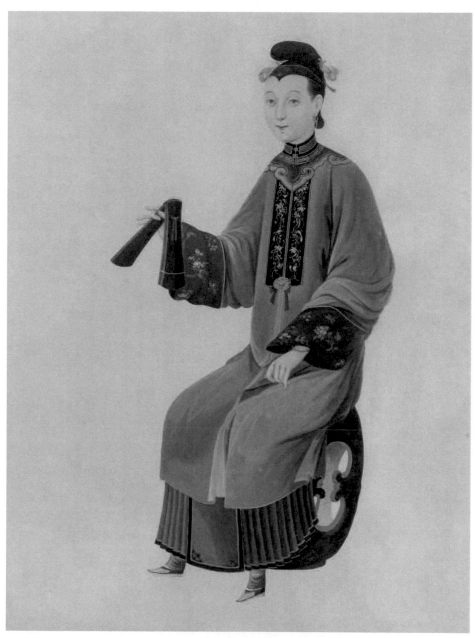

拍竹板

廣州的街頭行業
英國維多利亞阿伯特博物院藏

18、19 世紀的廣州，是西方人了解中國的一個窗口。廣州口岸的市井風情給那些來訪廣州的外國人留下深刻的印象。19 世紀美國人亨特（William Hunter）就曾經記述了他居住在廣州時，在廣州夷館廣場見到的社會眾生相，包括賣鹹橄欖的、賣花生的、賣糕點的、賣茶水的及賣其他吃的喝的東西的小商販。還有賣滑稽曲本的、變戲法的，以及鞋匠、裁縫，翻修油紙傘的、編織細籐條的等各種各類的人。

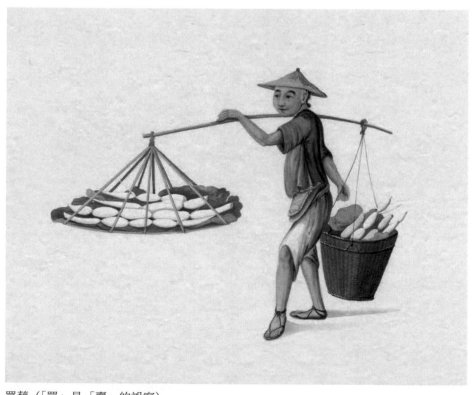

買藕（「買」是「賣」的誤寫）

亨特在珠江航行的船艇裡又見到生意人、工匠、木匠、鞋匠、賣故衣的人、賣食品的人、賣飾物的人、算命先生、應急郎中、剃頭匠、爆玉米花的人和專門替人洗頭的人。廣州街頭巷尾的這些販夫走卒，連同他們發出的叫賣聲，形成了一幅幅獨特的廣州市井風情畫。類似的市井風情，在 1858 年 4 月 17 日出版的英國《時代畫報》(*Illustrated Times*) 刊登的一篇題為《擁擠的廣州街道》的紀實文章裡也有詳細的描述：

　　廣州街道上的擁擠情況是司空見慣的，甚至可與我們居住的倫敦所熟知的情景相比。有流動的剃頭匠，有沿街走動的廚師、裁縫、叫賣的小販——各種販夫走卒，有成群的乞丐，還有成群的搬運工，後者在工作時不時地發出可怕的吵鬧聲。因此，我們在伊凡博士（Dr．Yvan）撰寫的《廣州城內》這篇有趣的概述中讀到：

　　我們走進一個類似市場的地方，這裡的一切令我大吃一驚，這是一個很小的魚市。……我的嚮導不讓我駐足，甚至可以說，他硬推著我往前走，一直走到藥街（Physic Street）。當我走進這個深淵時，我完全失去了理智；我感受到那種淹人欲死的感覺，頭腦一片空白，

一個字也說不出來。我夾在兩排房屋間川流不息的人群中，被推著往前走。我毫無知覺，什麼也看不見，完全被人山人海的人流所淹沒——剃掉一半的頭髮、長長的辮子、長短不一的罩袍、黃色的臉、正在給自己扇扇子的人。我像只殭屍一樣隨人流蹣跚而走，或像一根樹幹一樣隨波逐流！……在這群人流中，我們未見到一個婦女、一個小孩、一輛四輪馬車、一輛貨車、一匹馬、一隻狗，或一隻貓，我們見到的只是男人，到處都是男人——穿絲質長袍的男人、戴尖帽的男人、正在給自己扇扇子的男人、搬運貨物或抬轎子的男人。

　　……我停留在一家商店門前，欣賞廣州街道那川流不息的人群在我眼前來來往往。這裡的行人都是小市民，他們穿著長長的藍色長袍，戴著黑色絲帽。還有穿著藍布衫的下層民眾，以及一些用碎布遮羞或披藤席的乞丐、叫賣的小販、沿街走動的理髮匠、牙醫、餐館老闆、賣蜜餞的人。四個粗壯的年輕小夥子用大轎子扛著官員艱難地在這群平民當中穿過。富商和青年才俊舒暢地躺在輕竹椅上。與此同時，我的好奇心不時被一些便攜式的密室（這裡指的應該是轎子——譯者注）激發起來。它們四周用薄紗緊緊地籠罩著，讓人難以窺見個中的廬山真面目，使我不禁想到，當中一定

洋溢著閨房之樂。我沒有弄錯，從中走出來的
的確是外出蹓躂的年輕女子，她們通常由一或
兩個婢女相陪，婢女們在轎子的桿軸間穿插往
來，用扇子遮掩著小姐們的臉……在商店前，
在每個街角，在屋簷下，到處可見成群的乞
丐、挨著牆走和拄著拐杖的盲人、織補舊衣的
裁縫、為老叟或趕時髦者理髮的剃頭匠。乞丐
們在廣州享受著某種獨一無二的特權，他們可
以自由自在地在任何時候隨便一家商店門前駐
步，一天到晚成群結隊地唱歌和敲竹片取樂，
店主卻無權驅逐他們！（Illustrated Times,
17th April 1858, pp. 285-286.）

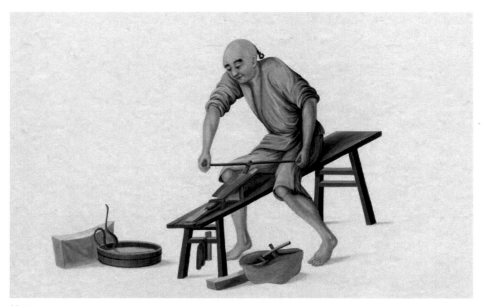

鏟刀

維多利亞阿伯特博物院所藏的這批舊廣州街頭各行各業的外銷畫，與以上的文字敘述配合起來，可謂相得益彰。這種市井風情，一直延續到近代，正如清末民初一首打油詩所形容的那樣：「出門見擺滿街頭，有人叫賣四巷走，求神拜佛與占卦，五花八門無不有。」細看這批繪畫，我們彷彿可以聽到清代廣州街頭喧鬧的叫賣聲，正如一個老廣州回憶說：

　　廣州小食與嶺南佳果叫賣很奇怪。廣州街頭挑擔上街賣小食的小販很少開口叫喊，而是用一種獨特的方式招攬生意。每到晚上，賣雲吞面的一上街，便敲打著一塊竹板，有節奏地發出「食得、食得」的聲音，這種聲響效果相當不錯，真能引得人們冒口水，前來光顧。賣豆腐花的人也同樣不開聲叫賣，而是敲打著一個小銅鑼，發出「噹、噹、噹」的悅耳聲音，這聲音傳到方圓幾里，人們一聽見小銅鑼的聲音，就知道賣豆腐花的來了。……廣州的家庭主婦，一聽到街上有人喊「補鍋——有爛鍋拎出來補啦！」需要補鍋的便喊住他。……也有專門補銻煲、修瓦煲的，那叫喊聲特別悠揚：「焊銅焊錫，焊銅煲銻煲，修整爛瓦煲，有爛的銅煲、銻煲、瓦煲都拎出來補呀！」至於補傘的，也沿街叫喊，一路吆喝：「補洋遮

（傘）——修整爛雨遮，補洋遮整遮骨，修補爛雨遮！」……從前，在廣州街頭叫賣的還有其他行業，如占卦算命的，賣缸瓦的，賣涼果的，都叫喊得各有特色。（曾應楓：《俗話廣州》，第 204 頁，廣州出版社，2011 年 7 月）

廣州一些獨特的習俗也引人矚目。在外銷畫中，我們不僅看到婦女多跣足，而且男性也多跣足，這恐怕與廣州炎熱潮溼的天氣有關。如釘屐一畫，描繪一位手工藝人正在做紅皮木屐。穿屐的習俗古已有之，但廣東的穿屐習俗很有特色。《廣東新語》卷十六「屐」條云：

今粵中婢，多著紅皮木屐，士大夫亦皆尚屐，沐浴乘涼時，散足著之，名之曰散屐。（屈大均：《廣東新語》，卷 16 器語，第 453 頁，中華書局，1997 年 12 月）

穿著木屐的習慣，也多少反映了廣府婦女纏足之風不盛。其實，廣東一省，各地風俗懸殊，《清稗類鈔》便有云：

粵省婦女多天足，而潮州則以小足為貴，凡納妾，唯纏足者入門即稱姨，否則以赤腳呼之，必待生子娶婦，始得著襪拖屐，至大婦死

而後著履，若無所出，則終身跣足而已。（《清
稗類鈔》，第七冊，第 3483 頁，中華書局，
2010 年 1 月，下同）

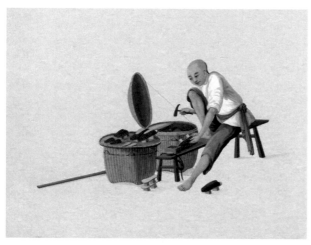

釘屐

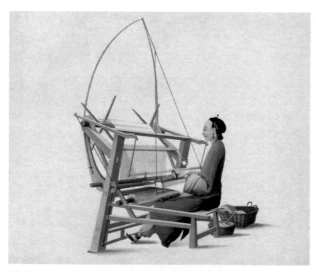

織布

這批外銷畫也展示了一些廣東的地方工藝，如車玻璃缸和蒸酒等，有不少文字材料可資佐證。民國《佛山忠義鄉志》云：「用曲蘗米粟入甑蒸之，每甑每日可出酒十壇，壇約二十五斤。初蒸為料酒，復蒸為料半，三蒸為雙料。甑有瓦有錫，以瓦甑為良。燃料多用柴。」（《佛山忠義鄉志》，卷6實業，第16頁，岳麓書社，2017年4月）本書刊出的有關題材的繪畫，對這些工藝作了寫實的描畫，令我們對這些傳統行業的工藝有形象的了解。

有些繪畫則表現了廣州一些具有濃厚地方特色的產品，蓮藕及其他荷塘的產品是其中的例子。清初廣州城西郊外普遍種藕和茨菰，《廣東新語》卷二十七「蓮菱」條記載：

廣州郊西，自浮丘以至西場，自龍津橋以至蜆湧，周回廿餘裡，多是池塘，故其地名曰半塘。土甚肥腴多膏物，種蓮者十家而九，蓮葉旁復點紅糯，夏賣蓮花及藕，秋以蓮葉為薪，其蓮多紅。……凡種藕之塘宜生水，種菱亦然，菱畢收，則種茨菰。

這批繪畫描畫的各種方伎，在廣州街頭、廟宇也是隨處可見。宣統《南海縣誌》載：「有師徒沿街賣武者，其師能舞四刀拋擲，常在空

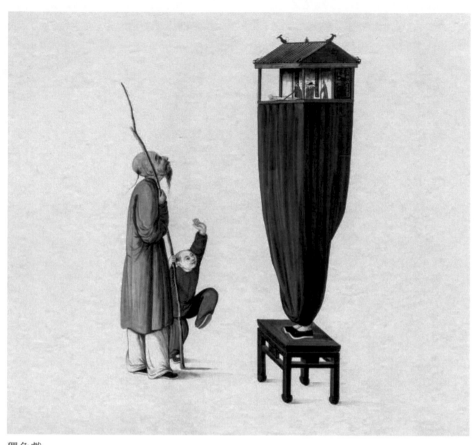

獨角戲

際，不使著地。……城隍廟內多集技術者。……
會城長壽寺、河南海幢寺，每有集大樹下，以
技博錢者，……操此技者，旗滿人居多，雖屬
小技，頗為難能。」（宣統《南海縣誌》，卷 26
雜錄）維多利亞阿伯特博物院這批外銷畫中，
如戲法、僧苦練、舞猴、獨腳戲、拆字等題材
的外銷畫就是當年廣州街頭廟宇的一個側面。

何謂「拆字」？《清稗類鈔》「方伎類・拆字」
條這樣解釋：

　　拆字，亦作測字。拆則有分析之意，測則
有推測之意，為占法之一種。任舉一字，觸機
附會，以判吉凶。昔所謂亥有二首六身者，其
權輿也。唐裴度征吳元濟，掘地得石，文曰：
「雞未肥，酒未熟」。相字者解曰：「雞未肥，
無肉也，為己；酒未熟，無水也，為酉。破賊
在己酉。」果然。古亦謂之破字。《隋・經籍志》
有《破字要訣》一卷，《顏氏家訓》謂即今之
拆字。其術始於何時，不可考，或謂見於前人
記載者，當以宋之謝石為始。（《清稗類鈔》，第
十冊，第 4607 頁）

　　如今，隨著現代社會的不斷發展，老廣州
的市井風情逐漸地從我們身邊銷聲匿跡了。維
多利亞阿伯特博物院收藏的這批繪畫，彷彿把
我們帶回到過去了的時代。

<div align="right">

程存潔

（廣州博物館館長）

</div>

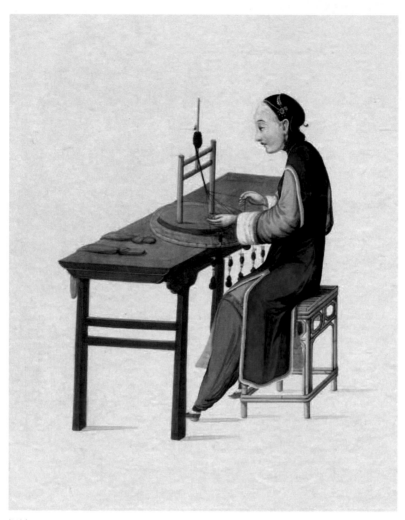

揚邊

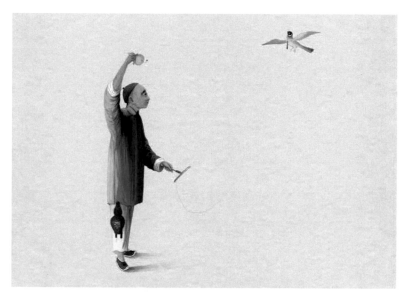

耍禾谷（禾谷，廣東方言，「雀」的意思）

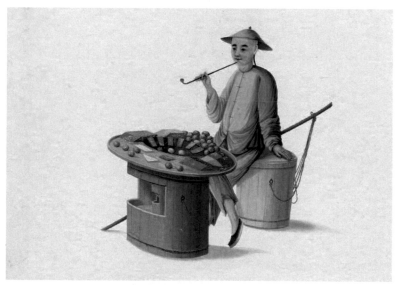

麻臍（「臍」是「糍」的誤寫）

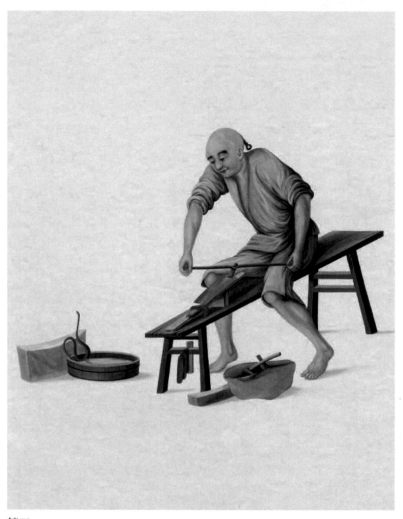

鏟刀

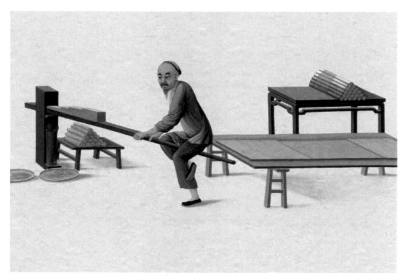

榨香

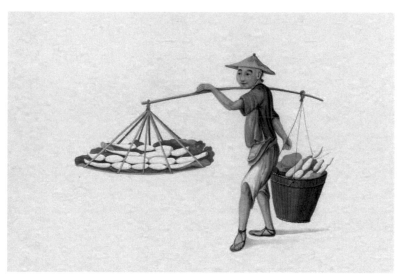

買藕（「買」是「賣」的誤寫）

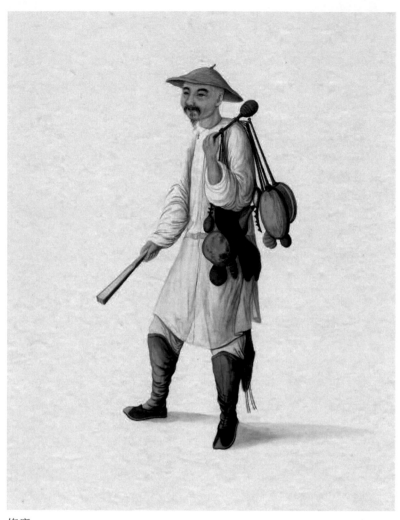

修癢

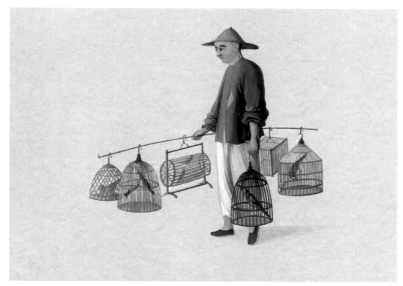

買鵲（買是「賣」的誤寫）

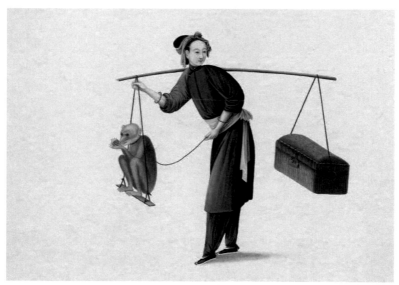

舞猴

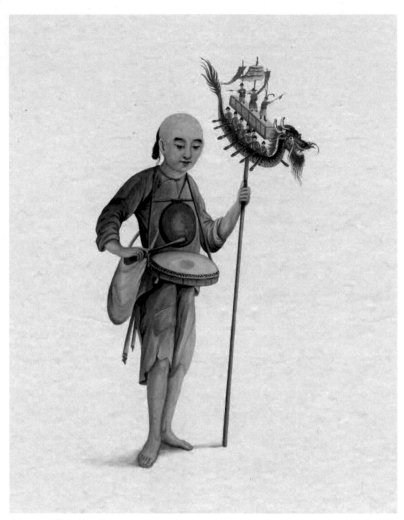

旱龍音（即唱龍舟）

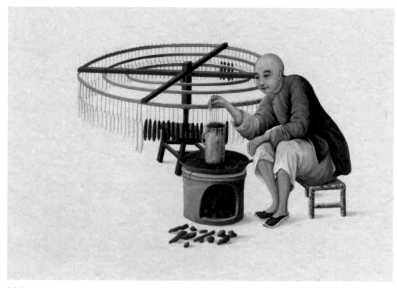

澆燭

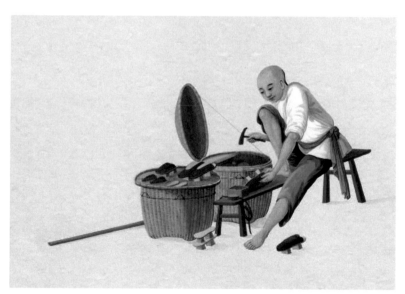

釘屐

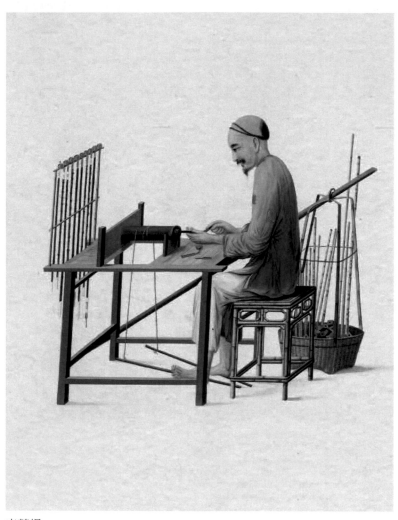

車菸桿

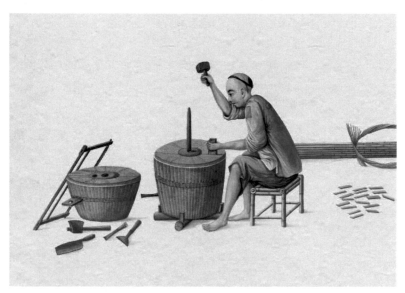

打磨

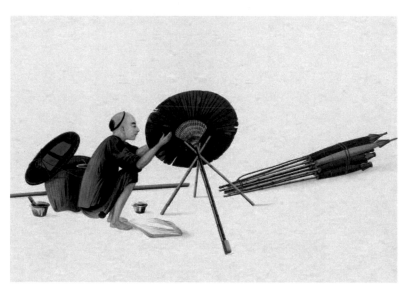

補遮

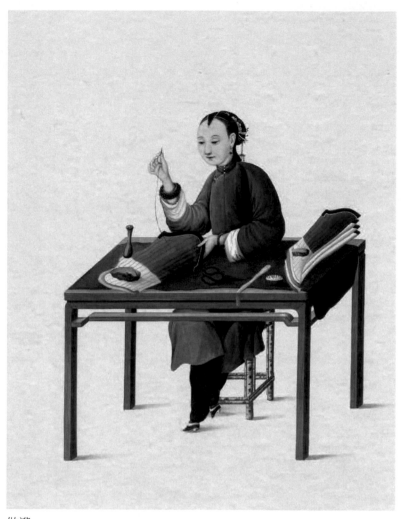

做襪

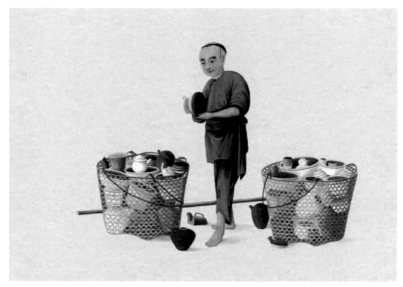

鈦老（疑為「缸瓦佬」）

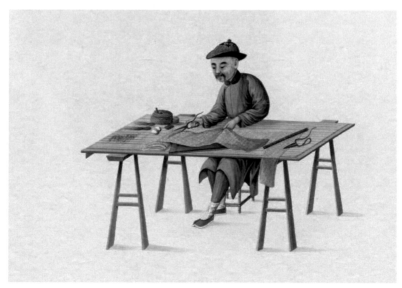

裁縫

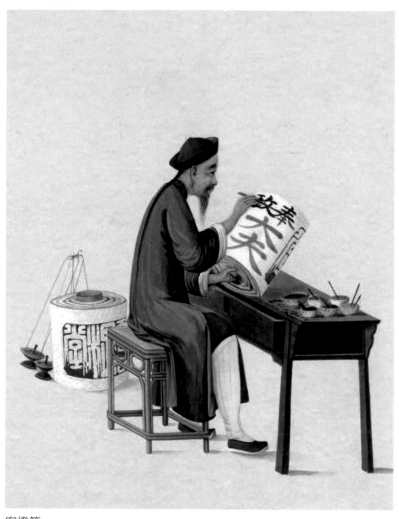

寫燈籠

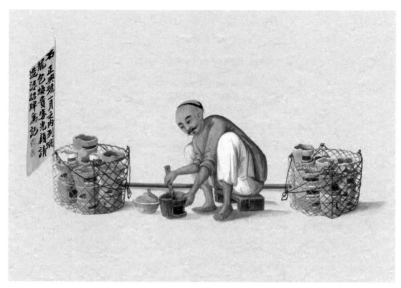

賣風爐

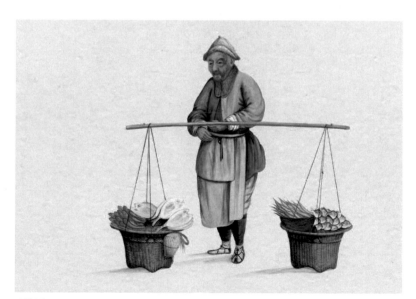

賣鹹魚

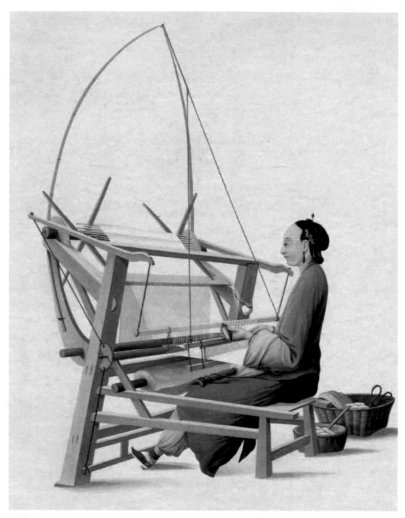

織布

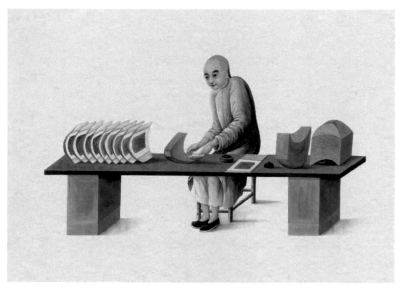

糊元寶

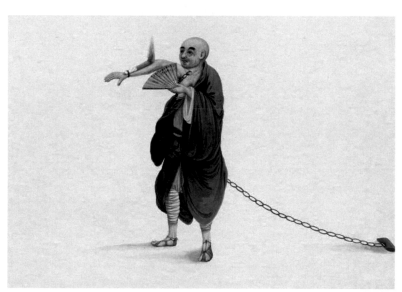

僧苦練

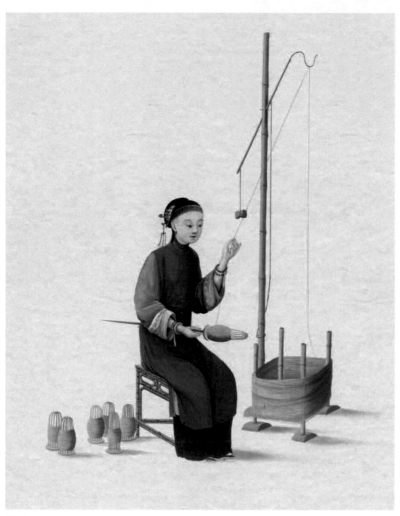

解線

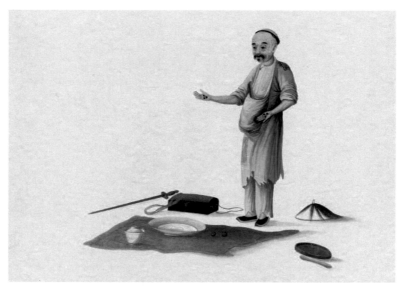

戲法

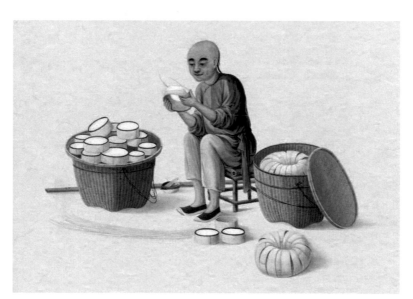

做籮斗

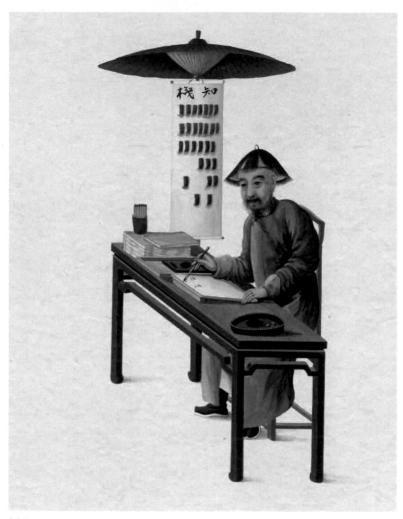

拆字

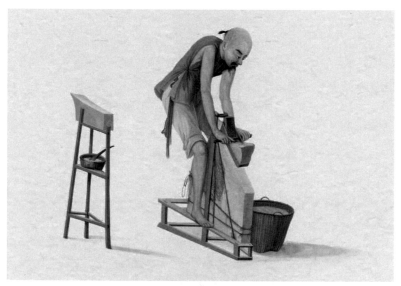

做煙

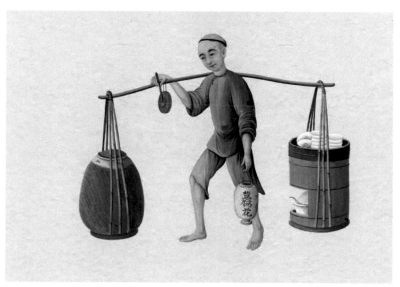

豆腐花

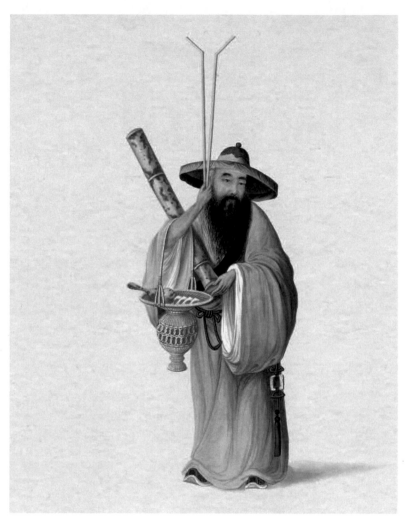

唱道情

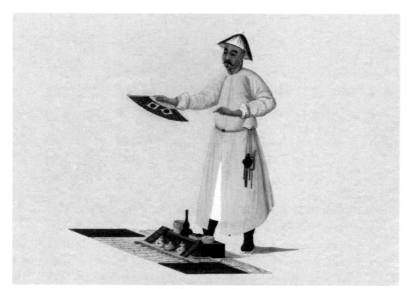

買江口（「買」是「賣」的誤寫，江口疑是「藥」的意思）

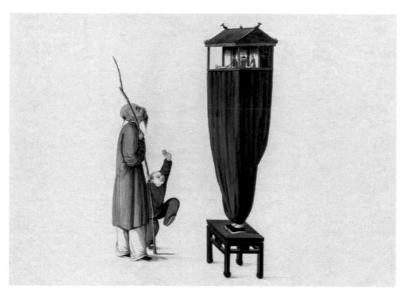

獨角戲

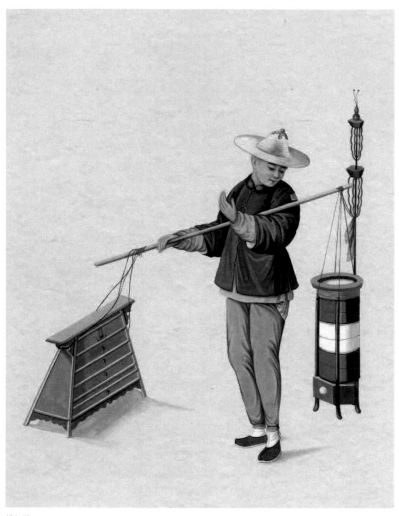

剃頭

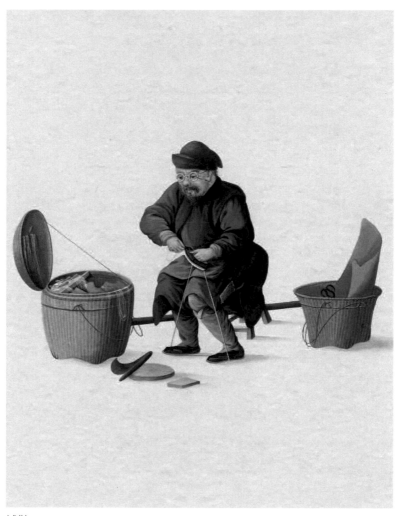

補鞋

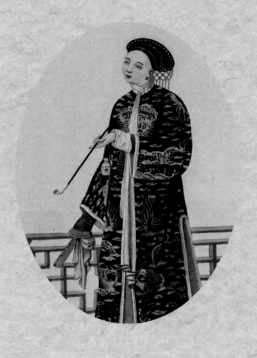

亨利‧梅森《中國服裝》
英國維多利亞阿伯特博物院藏

蘇黃米、魏徵　譯

1789 年 12 月 24 日，一隊英國人，包括一名東印度公司的工程師、一名醫生，若干名英國皇家第 36 團軍官（包括一名叫亨利·梅森的中尉），準備登臨廣州越秀山，以俯瞰全城。但遭到中國士兵的阻攔，幾個不聽勸阻執意登山的英國人被捕。後來在廣州十三行的協調下，幾個被捕的英國人才被釋放。10 年之後，1800 年，亨利·喬治·梅森編寫的《中國服裝》一書在倫敦出版。在這本書的前言裡，出版者介紹了該書的編寫過程：

　　作者在中國南部幾個月的時間裡，英國紳士們殷勤好客，他在英國工廠備受款待。大家給予他無私的幫助，令他難以忘懷。同時，他也了解了許多關於中國的重要訊息。英國紳士們出資組織一些與廣州商會聯誼的娛樂活動，他也參與其中。得益於此，再加上個人孜孜不倦的努力，作者對中國風俗有了初步了解。

　　為了讓歐洲朋友們更好地了解中國，作者描摹了一些圖畫來展示中國人的習慣和行業，這些圖畫中的人物是流動商販和手工業者。起初，作者並不打算出版。10 年之後，作者博學而睿智的朋友們發行了他公文包中的這些圖畫。不難發現，其中的部分圖畫和一般性的圖說是對中國精確描述的來源。對於當時的歐洲人來說，中國古老而遙遠，儘管被發現了 500

多年，歐洲人仍然對她所知甚少。

　　出於如上目的，在每一幅圖畫後面加幾行文字解釋說明是十分必要的。縱使編輯的記憶有些偏頗，他儘量認真修正，甚至參考所有旅行者的敘述來仔細斟酌，這些旅行者可能來自英德西法各個國家，從尼霍夫和納瓦勒特到斯湯頓和凡・布拉姆，應有盡有。因此，將會產生這樣一種結果：讀者會在書中看見這些敘述者描述的不同情況。

　　亨利・梅森的 60 幅廣州各行各業點雕圖，採用了明暗、透視等西式寫實技法，其中又融入了中國的線描彩繪手法，有一種獨特的東方趣味。畫面描繪的主題是清代中國廣州市井風情、各種行業人物以及他們的服飾。

　　據維多利亞阿伯特博物院中國藏品部主任劉明倩女士考證，亨利・梅森曾說這是根據中國畫師蒲呱的原作刻印而成的。因為有此一說，今天一些傳世的有關各行各業的外銷畫便被認為是廣州畫師蒲呱的作品，其實若將維多利亞阿伯特博物院那套畫和亨利・梅森的畫仔細比較，雖然兩者的繪畫風格，和表現的個別風俗有明顯差別，但極度相似的仍然不少。由此可見，亨利・梅森出版的《中國服裝》一書，無論圖畫和文字，都不是他原創的。所以，我們對亨利・梅森和維多利亞阿伯特博物院的兩套畫中重複者，做了適當取捨。

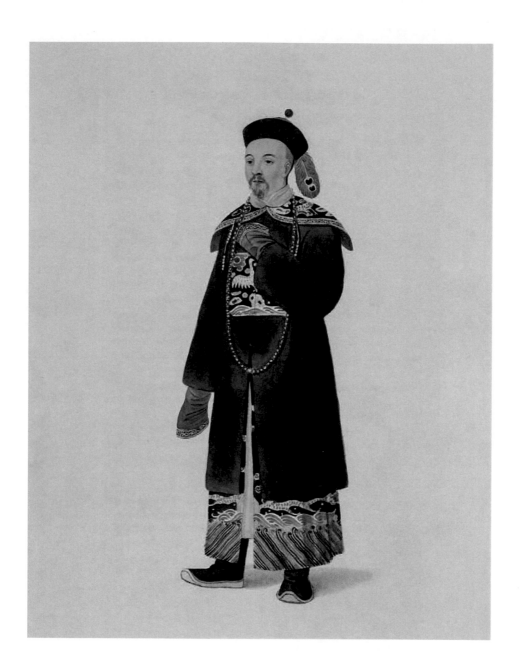

身著官服的清朝官員

　　中國人的衣著與等級有關。一般來說，官服包括一件及踝馬褂：袖子在肩膀處很寬，在手腕處逐漸收窄，並以馬蹄形挽到外面，不抬手臂的時候，整個手都被袖子遮住。在公共場合，各個級別的官員都必須穿帶跟的靴子，靴子由緞子、絲綢或印花布製成。圖中人物穿著一件很長的絲綢長袍，這種長袍通常是藍色的，且繡工厚重；外面披著絲質外衣，兩邊長度達到手臂，中間長度在膝蓋以下。圖中男子脖子上戴著昂貴的珊瑚珠串，帽子是用緞子、天鵝絨或毛皮鑲邊，中間是一個紅色的球，上面掛著孔雀翎。這是皇帝賜予他們的榮譽。文職官員的胸前繡著不同的鳥，武官的等級用獸來區分。衣服的顏色不能亂穿，只有皇帝和有皇家血脈的人才可以穿黃色的衣服，有時紫色也被用來在典禮上區別官員的等級。平民的衣服除了藍色和黑色，很少有其他顏色，在喪葬悼亡時穿白色。中國人的性情溫和而仁慈，他們小心翼翼地避免任何可能流露出憤怒或暴力情緒的詞語或手勢。他們尊敬父母和長者。他們對美德有狂熱的崇拜，尊崇他們國家歷史上那些有名的正直的人和愛國者。對於非凡的人來說，財富和出身都不足以建立微小的榮譽。個人價值是一個人提升自己來區分等級的唯一基礎。在權力體系中，才能和美德必不可少，如果缺乏才能和美德，無論出身寒門還是出身世襲貴族都不會被允許做官。

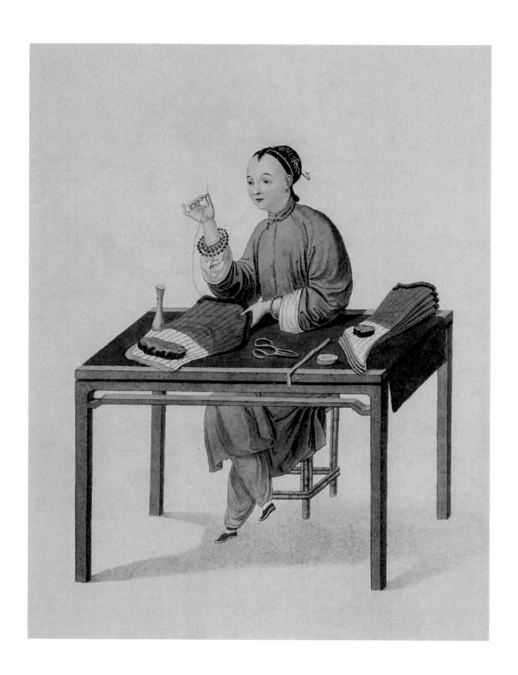

縫襪女

　　男人們的長襪是有夾層的，用棉線縫製，上面鑲著一條金線。這種長襪有點醜，但是很暖和。中國保守到極致的風俗影響了每一個階級的生活。女人的衣領在喉嚨的部位緊扣，衣袖遮蓋著手掌，褲子長到腳踝。有錢人戴著金耳環和大量金屬製成的手鐲。中國人的頭髮是全黑色的。女人們會把頭髮梳理整齊，綁好並盤在頭頂，有時用一兩種金髮飾，通常是用自然的或人工的花朵來裝飾，這取決於佩戴者的個人喜好。少女和未婚女子要把頭髮梳在額頭之上，同時兩邊的眉毛都要描成一條線。只有最低等級的婦女擁有天足，稍微等級高些的女嬰的父母或者保姆絕對不會讓她們腳上的腳趾自然生長，大腳趾除外。她們的腳被包裹，無法恢復到自然的樣子。沒有任何一個當地人知道纏足致畸的動機是什麼，也著實難以揣測。如果這一習俗是為了使婦女更大程度地投身於家務，這個目的幾乎徹底失敗了，因為她們被剝奪了履行家庭職責必需的積極的行動力。如果說是由於懷疑她們的忠貞，但是在同樣猜疑女性的土耳其或者亞洲其他地區都沒有這樣的習俗。不管從習慣還是偏見上來看，似乎中國人都將纏足這一粗俗和令人厭惡的想法作為人類行為準則的一部分。中國女人們因為足部畸形而受到歐洲國家的嘲笑，然而纏足在那裡是時尚風潮的結果。她們不但不認為這是不雅觀的，而且認為這與中國女人們所特有的端莊和端莊的特殊原則完全一致。

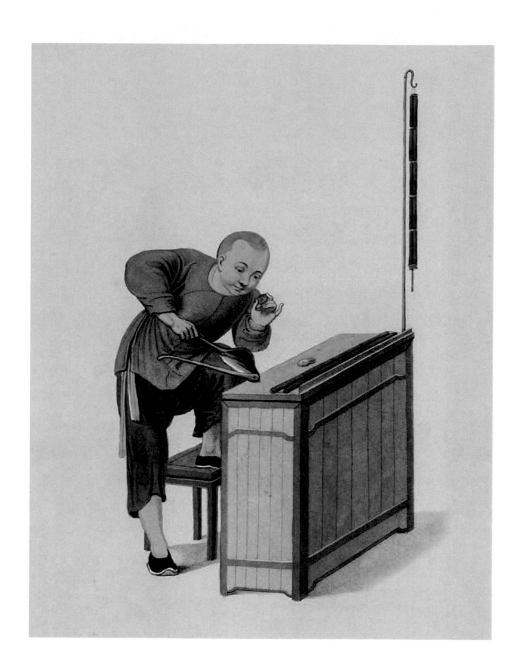

貨幣兌換商

　　圖中男子正在檢查一枚錢幣，因為從事貨幣兌換，他的面前放了許多銅錢。這枚銅錢是圓的，比英國的法新（1961年以前的英國銅幣，等於1／4便士——譯者注）要大和薄一些，中間有一個方孔，銅錢上的凹凸標記著朝代。實際上這是他們唯一的貨幣，用於小額交易，或者像圖上一樣被幾百或者五十地串成一串，他們把這種形式叫做w吊或者貫。如果圖中男子懷疑錢幣的價值，就用手中的工具來切割它。中國的錢幣上永遠不會有皇帝的頭像，因為他們會認為這是對皇帝陛下的不敬，皇帝的形象不應該流轉於商人手中，畢竟商人在古代中國地位低下。

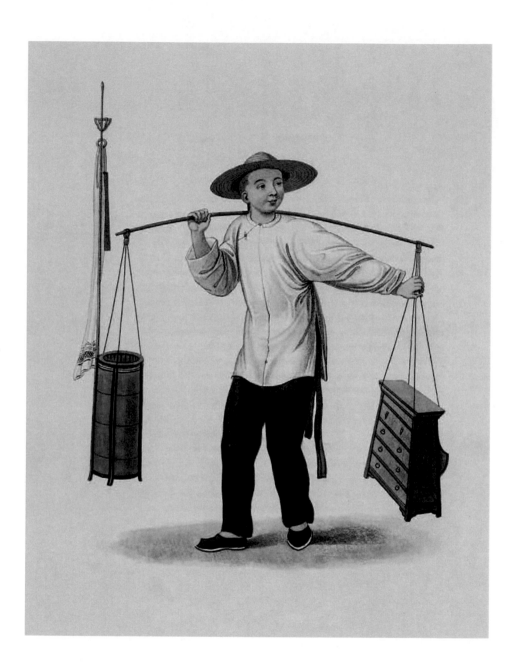

理髮師

　　圖中的數層托盤表明了生意和器具的流動性，他們把出售的物品或職業用具挑在竹製扁擔的兩端。扁擔很輕，而且堅固、有彈性。當一個肩膀疲勞時，他們就靈巧地把扁擔繞過後背換一個肩膀來挑。我們知道在歷史上中國人本來是不剃頭的，但是到了清朝，滿人占領了中國，儘管滿洲貴族延續了前朝的體制、禮儀、法律，但是他們仍然強迫這個被征服的國家的人民接受他們的服裝形式（包括髮型）。這一習俗得到了執行，但卻有政治動機，那就是把他們征服之前的一切回憶都帶走。如今，在皇帝和最低等級的手工業者之間，髮型和服裝樣式並沒有什麼不同。除了中間和後面的頭髮，前面的頭髮都被剃光了，後面的頭髮就一直長長，被整齊地編在一起，在底部用一個小絲線綁起來。地位較低的人經常把頭髮繞圈纏在頭部，這樣可以防止辮子晃來晃去。中國理髮師理髮時都非常靈巧，不管是在大街上還是在其他地點。他們幫顧客剃頭、清潔耳朵、修理眉毛和按摩（這是在亞洲普遍採用的一種習俗，它包括伸展、揉搓，輕輕地拍打四肢和肌肉，以促進血液循環），僅僅幾個銅板就可以享受以上全部服務。他們的小抽屜裡放著工具，他會為顧客提供一個座位，你還能看見磨刀用的皮帶和擦臉巾。

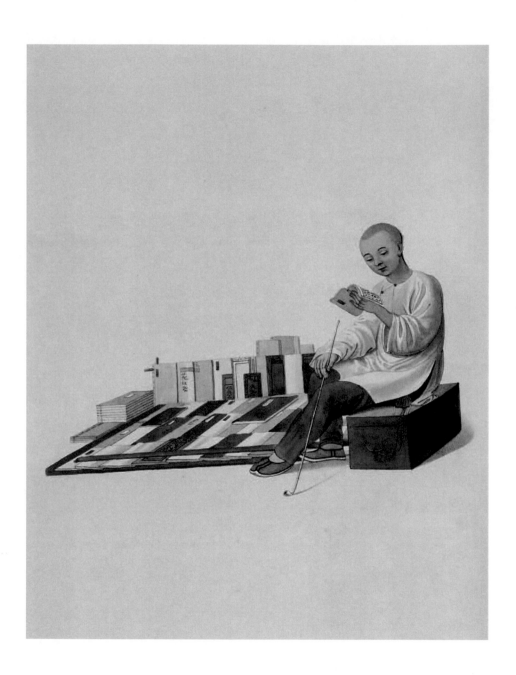

賣書人

中國人從遠古時代就已經使用印刷術，但是他們和歐洲人使用的方式不一樣。他們把字刻在木板上，用的紙非常輕薄而透明。他們只會在紙的一面印刷，製成書時從邊緣折回，因此每一頁紙的厚度就會加倍。他們用整潔的灰色紙或者細緞或者花綢來做書的封面。有些書用紅色的錦緞裝訂，點綴著金花和銀花，這是一種非常整潔和具有裝飾性的裝幀方式。

普羅大眾有詩歌與歌謠，內容涉及文明禮儀、生活中的相關責任以及道德準則。中國小說既有趣又有教育意義，它們使人想像力活躍，又不使人墮落，充滿了道德規範，透過對美德的宣揚，影響人們的行為。統治階級意識到政府的政治存在依賴於對人性的適度管控，所以中國法律對出版物最嚴格的處罰是「不合禮法」，買這種書的人被社會中大部分人所厭棄；對於它的出版者來說，由於他們厭棄法律，而法律是不論地位和等級的，不管他們從事的事業多麼高尚，也不能避免法律的懲罰。然而，最大的鼓勵來源於高等人才對於印刷的扶植。文人比武夫的地位更高，他們能夠進入最高等級，並且受到各個等級的尊敬。

漢語同其他的死語言或者活語言都沒有相似之處，其他語言都有各種形式組合的字母表或者字母，不一樣的音節形式。漢語並沒有字母，但是有很多人稱和不同的形式上的詞語變化。一些中國紙是用棉麻做的，一些是用竹子、桑樹、藤做的，最常用的是後者。造紙是用浸漬和搗碎的方式將裡面的樹皮一類的雜物減少，然後放入模具中，再用爐子烘乾。墨，一般叫做「印度墨水」，是用黑炭做的，在研鉢中用麝香攪拌，研碎。要把研鉢中的混合物做成塊的時候，就放進小的模具裡，在墨上壓印上需要的字或者數字，在太陽下或者空氣中晾乾。

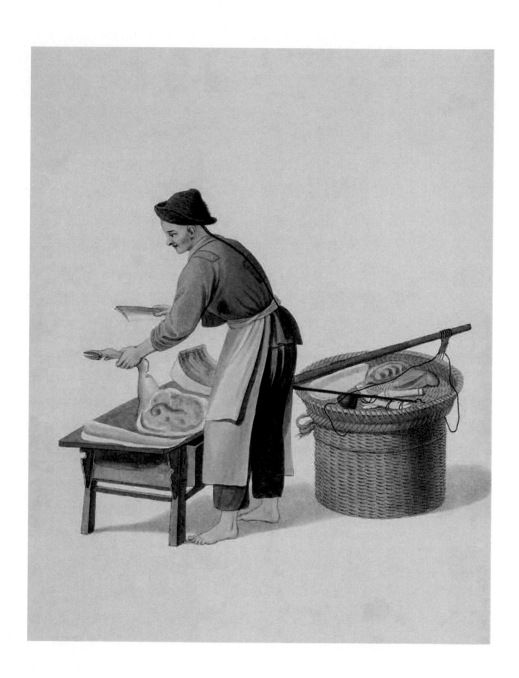

殺豬賣肉人

圖中所示為一個殺豬賣肉人，他把肉擔在竹木扁擔一端的籃子裡，竹木扁擔的另一端的抽屜裡放著刀子等物品。籃子裡可能會有一桿木頭做的秤（大概這可以算是一桿秤），當然是按照中國的度量衡製作的。中國人更喜歡豬肉，而不喜歡其他動物的肉，這比歐洲要好得多，他們的火腿也特別好吃。

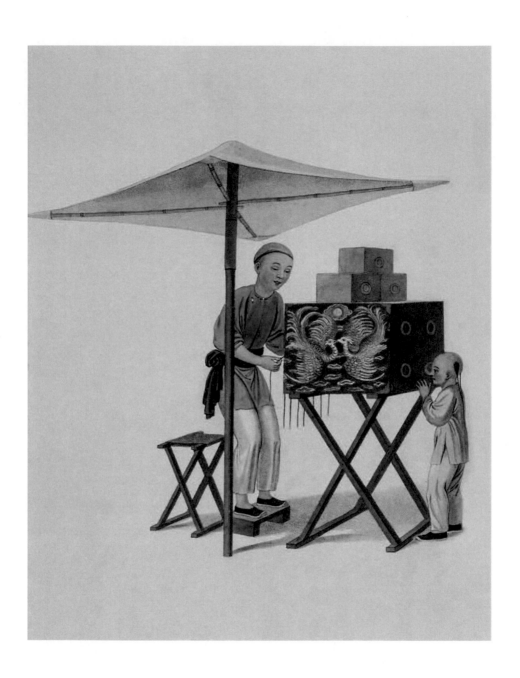

街頭表演者

　　不能輕易下結論，到底是歐洲人從中國人那裡借用了這個想法，還是某些具有好奇心的歐洲人的發明，總之，這種無害的娛樂活動對於每個人來說都是喜聞樂見的。中國的街頭表演者用小的符號在透視鏡上創造了一連串的畫面，講述了一個個主題故事。

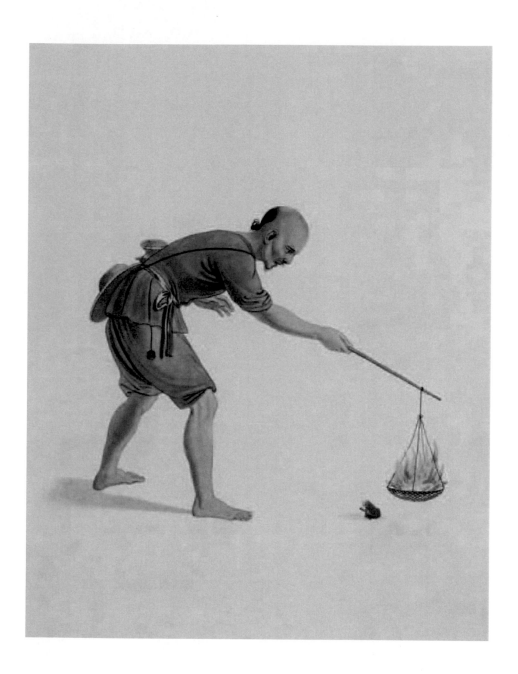

捉蛙人

　　在中國，等級較低的人在飲食上並不講究，他們不忌諱食用自然死亡的動物，正如幾位旅行者注意到的那樣，窮人吃青蛙和老鼠，風乾火腿暴露在街上出售，而等級居於中等的人們認為一隻年幼的狗也不是什麼壞食物，這似乎是一種非常古老的佳餚。根據普林尼的描述，羅馬人認為乳狗是一道美味佳餚。在中國，他們有一種抓青蛙的方法，如圖中所示，夜間在一個金屬網中點燃一團火，照住青蛙。

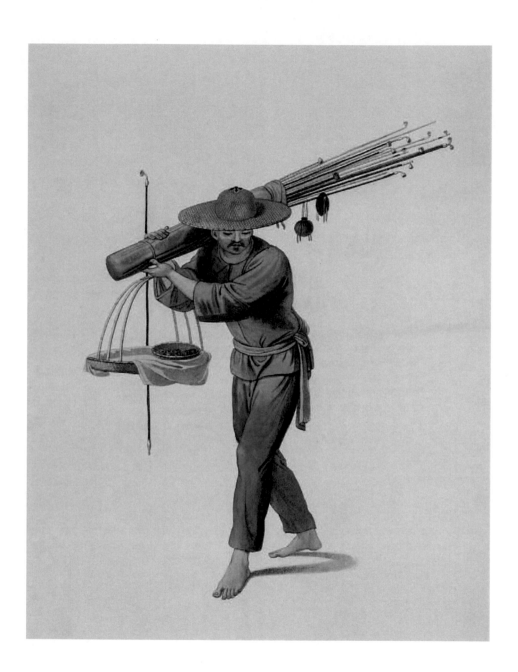

一個賣菸袋的人

　　中國的菸袋通常是竹子做的,多為黑色,菸袋鍋和菸袋嘴(如圖中人物左手所示)用白銅製成。吸菸者享受吐納的樂趣,小袋子裡裝著菸草,用一根繩吊在菸袋中間。裝菸草的小袋子通常是彩色的,上面工整地繡著花。

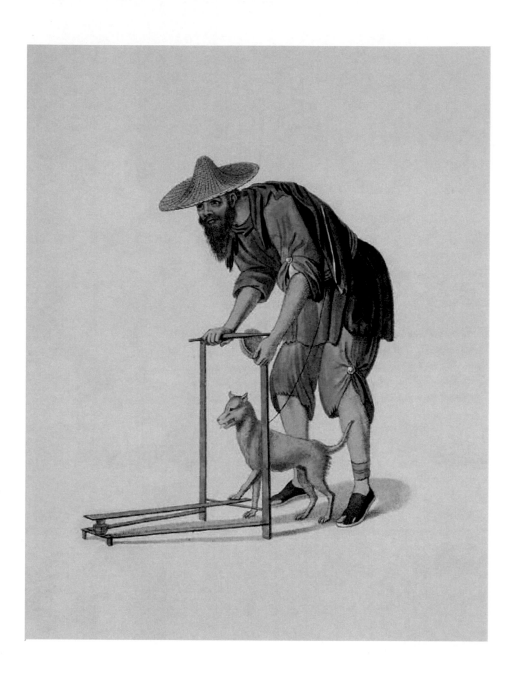

帶著狗的乞丐

在一個人口超過 3 億的國家裡，可以想像會有一些人靠著不穩定的施捨活著。這幅圖和其他的乞丐圖一樣，表現的是各種各樣的可憐人，這是中國式乞討的正確打開方式，他們為了得到施捨練習了許多技巧和動作。比如說，圖中的狗被教會踩著板的一端，這塊輕巧的板就像一個槓桿，狗踩著的這一邊變重了，另一端的板翹起來，固定在另一端的石頭就掉進板下面的小木杯，這有點像是從稻殼中磨米。乞丐用手裡柳條編的碗來接受施捨。

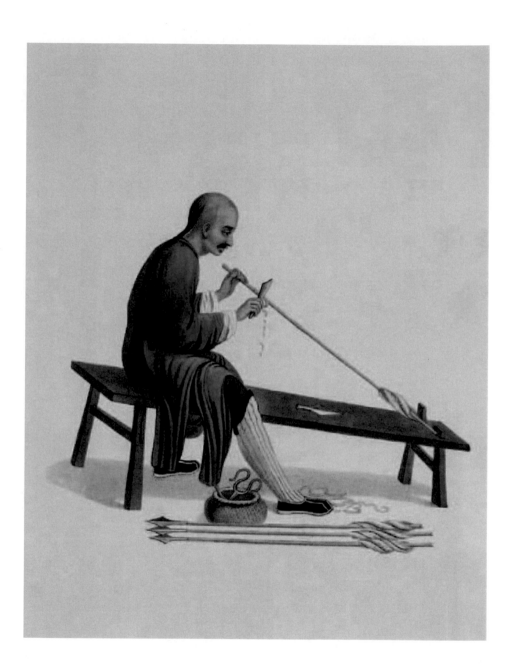

造箭者

中國造箭的工人或者師傅用蘆葦造箭，他們的箭非常簡潔，並不像印度人那樣對箭進行大量的裝飾。箭的頂端是鋒利的斜方尖的鐵頭，它從弓上被精確地射出，會有很大的威力。弓是由一種堅硬的、柔韌的木頭構成的，上面有野牛角，它們的結合使得弓具有彈性。弓弦可鬆，也可緊繃，箭頭被拉到後面，它和古代的斯基泰風格很相似。取下箭，弓就會恢復原狀，好像一個半圓形。弓弦大約一支小鵝毛筆一般粗細，由柔軟的絲線製成。

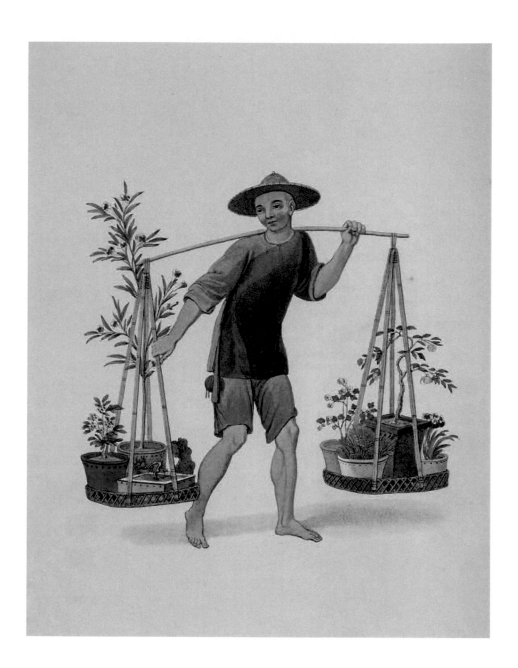

種果樹和鮮花的門房

　　中國人喜愛種在瓷花盆裡的鮮花和小果樹，他們把這些花草樹木放在臺階上或者院子裡的欄杆上。這裡不僅有橘子樹、桃樹，還有冷杉和橡樹，它們長到兩英呎，被不自然地、巧妙地人工修剪，展示枯榮之貌。

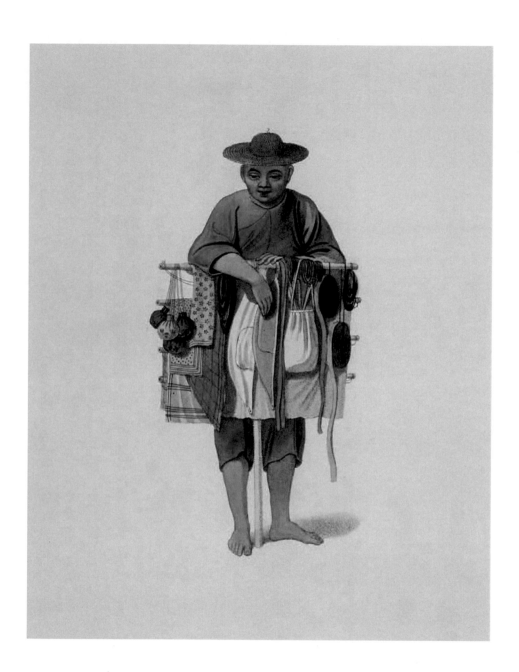

小販

　　圖中的中國小販提著一個簡單而堅固的竹木架子，出售上面的手帕、吊襪帶、扇子、口袋、菸草袋等商品。這些商品掛在四根橫向的竹竿上，四根橫向的竹竿固定在一根豎著的竹竿上面。因此，他可以輕鬆地把這些作為一件物品扛上肩膀，或者給顧客展示他的商品。

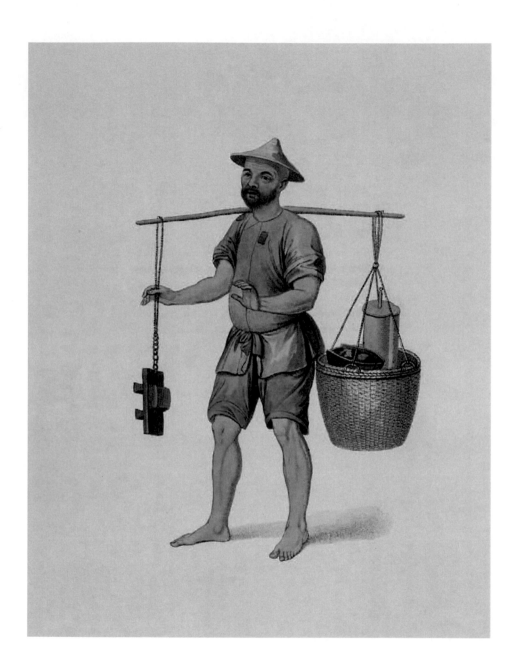

鐵匠

　　如圖所示，鐵匠的籃子裡通常有他的錘子、鉗子、木炭和他的風箱。所有的這些物件的重量才抵得上前面的一個鐵砧，因此，他們透過有效地簡化工具，改變了歐洲鐵匠所背工具過於沉重這一非常令人討厭的情況。中國的鐵匠把他的鐵砧和鍛鐵弄得像一根釘子或一塊煤一樣可以隨身攜帶。

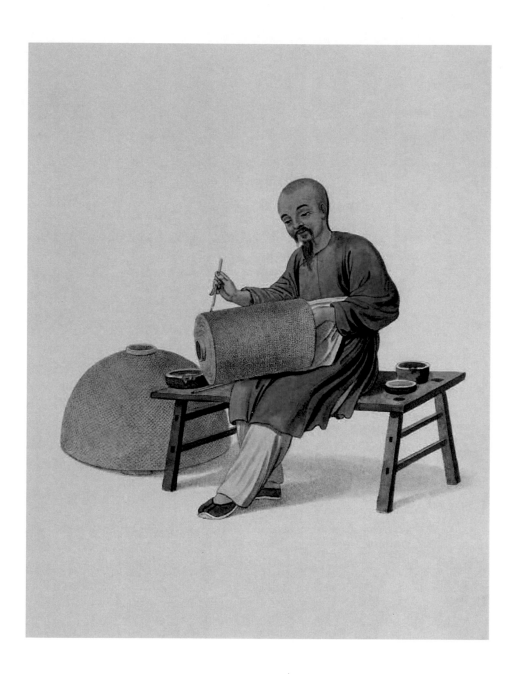

燈籠畫工

中國人對於燈籠很挑剔，當選擇節日用的燈籠時，他們都會選尺寸特別大的。燈籠有各種各樣的樣式，被裝飾得非常華麗。它們被透明的絲綢或紙張覆蓋，上面繪有花朵、動物，還有能夠從裡面的光線透出的一些圖案，這些圖案使用得非常普遍。夜幕降臨，街上的每一個行人都會提著一盞寫有他的名字和住址的小燈籠，否則就會被士兵帶走。

有一個一年一度的節日叫做燈節，從中國農曆正月十五的傍晚持續到正月十六的傍晚。在這個節日，富裕的人會花十英鎊買花燈。那些為總督和高級官員造的花燈有時會價值一百英鎊或一百五十英鎊。他們的燈籠很少是玻璃做的，在中國，除了鏡子，很少用玻璃作為材料。在他們的房子裡，空氣通常不太流通，光線透過珍珠貝的半透明的殼做成的窗戶中通過。

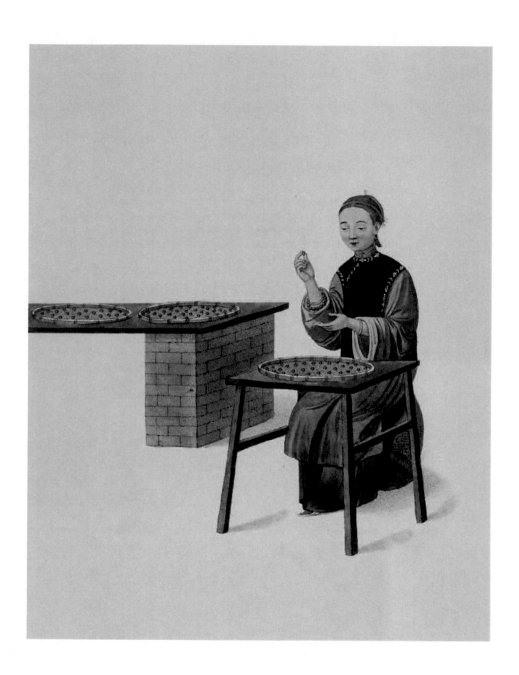

製茶女

在中國，不管是客人何時來訪，主人都會備茶。茶被用瓷杯盛著，蓋著蓋子，在它的原產地有一種獨特的芬芳和香氣。中國人不喝太熱的茶，也不會把它和奶油或糖混合在一起飲用。

有一種叫普洱的茶，是在雲南普洱村附近種植的。這種茶的葉子比其他種類的茶的葉子更長，也更厚，並且用一種黏稠的液體將其捲成一種球，然後在合適的地方晾乾。這種茶在當地可以賣上一個好價錢，當地人把茶球切成小塊，以沸水沖泡，普洱茶的味道並不是很好，但是很有益健康，治療疝痛和提高食慾是它的兩個主要優點。當然茶的基本優點在於作為一種解渴的、味道清新的飲料，茶與酒的地位並駕齊驅。不管是中國的勞工還是歐洲高雅的女士，一樣享受著它。

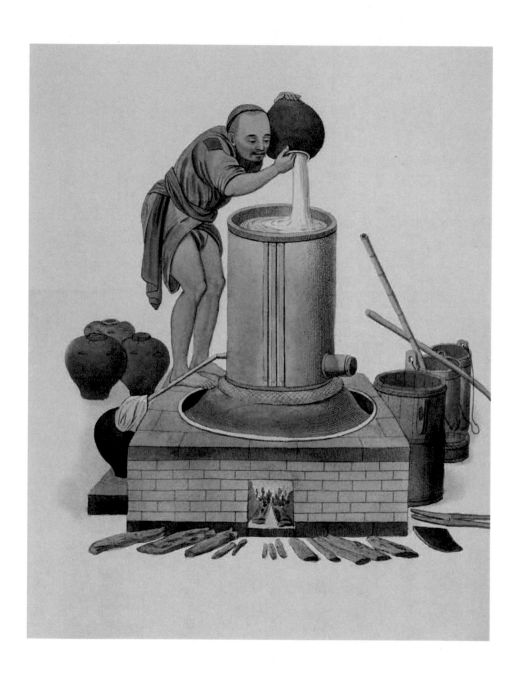

做蒸餾酒的人

　　在中國，高階層的人喝的酒是一種從稻米中提煉出來的酒，這種酒在水中浸泡了幾天，再加上其他成分，之後，人們把它煮沸，在發酵過程中，會產生一種霧狀的浮渣。純淨的酒，味道和度數很像劣質的白葡萄酒，它在浮渣中被分離出來裝在罐子裡。沉澱物中的酒，酒勁很大，非常濃烈。中國人習慣把酒溫到很熱來喝。

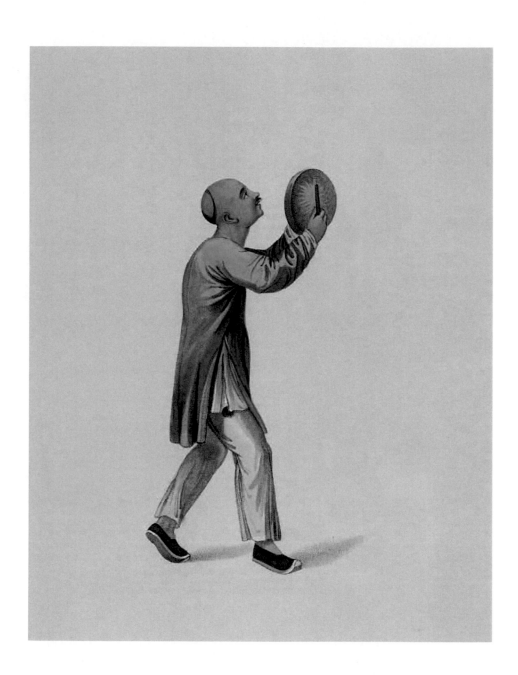

日食期間的敲鑼人

鳴鑼或者鑼是一種中國人特有的聲音很響的樂器。它是一個質地為錫、鋅和銅的金屬圓盤，邊緣較窄。較大的鑼，據說含有少量的銀，用於演奏。在軍隊裡，鑼通常像一個鐘，用木槌擊打，在幾英里外都可以聽到聲音。圖中所示的是具有古老起源的莊嚴儀式——日食之時鳴鑼，至今在中國還能觀察到。

中國政府努力使自己成為科學和智慧的源泉，因為它是權力的源泉。中國政府在首都北京擁有技術嫻熟的天文學家，他們透過對天體的了解，可以很準確地預測日食，並將觀測結果傳達給皇帝。在日食出現的前幾個月，欽天監或者令尹會發文宣布此事。在最偏遠的省份裡，已經有許多人準備好了儀式——他們跪下來，伴隨著鼓聲、喇叭聲、鑼聲在地上不停地磕頭，直到日食結束。

中國人認為巨大的聲音可以對抗惡魔，低等級的人民認為日食的產生是這樣的原因：或者是因為神（一種至高無上的存在）非常不高興，或者是一位傑出的人物面臨著被惡魔摧毀的危險。

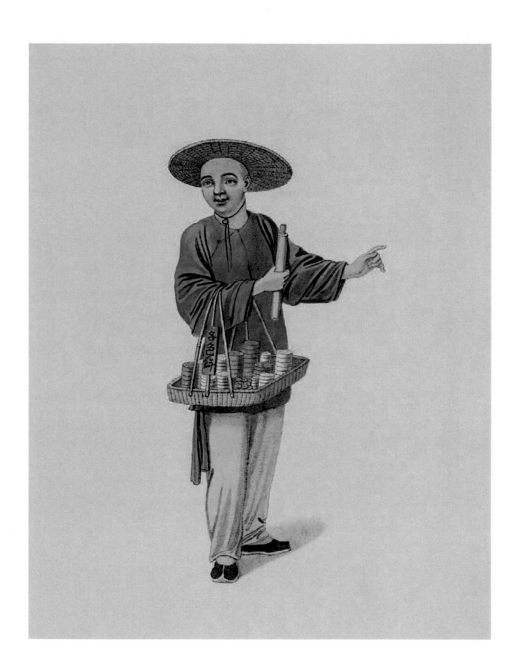

藥劑師

在中國，有許多流動的藥販子，他們可能是外科醫生或者內科醫生，然而他們對病因的無知可能就像歐洲實習生的惡作劇一樣。中國人透過把脈來發現每一種疾病，他們的醫生由此感知病人身體的每一個部分。他們根據不同症狀推薦給病人一些簡易的藥，並聲稱這些藥很有效。他們的大型藥店裡有種類齊全的藥品，在集市上則只有簡單的藥品和藥方。在中國，人人都可以行醫。這種特權，無論是被政府授予還是默許，都衍生出很多冒牌醫生，百姓對此多有怨言卻又只能忍氣吞聲。與此相關的是，中國人在發現一個人是自然死亡，還是死於某種暴力方面表現出了偉大的睿智，甚至在身體開始腐敗之後，也可以判斷。他們把屍體從墳墓中取出，用醋清洗。之後，在長六尺、寬三尺，與墓穴同樣深度的坑裡點燃大火，火焰不斷地增加，直到周圍的土地變得像烤爐一樣熱。把持續燃燒的火堆從坑裡移出，然後往坑裡倒上大量的酒，並放入一個柳條編的蓆子，再把屍體平展著放在上面。在所有的東西上面覆蓋一塊布，像帳篷一樣，以便蒸汽可以在各個方向上作用。兩個小時之後，把布拿走，可以斷言，如果是劇烈撞擊導致意外死亡，那麼這個過程就會使撞擊的痕跡出現在骨骼上，儘管骨頭沒有被損壞或者沒有明顯的創傷。

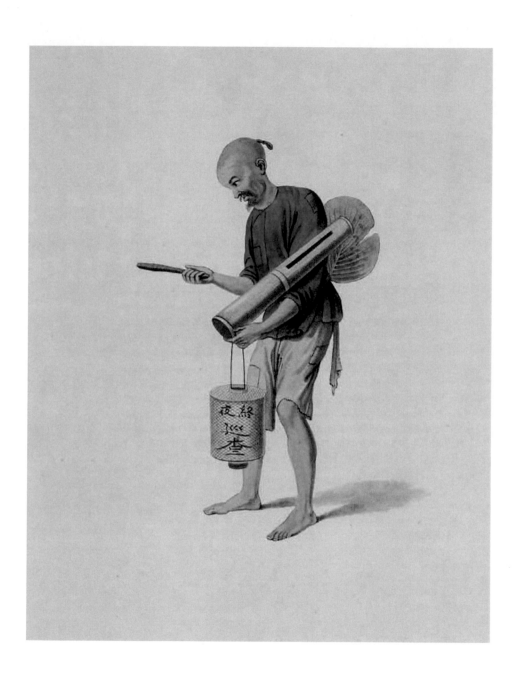

守夜人

到了晚上，中國的城門和每條街道的關卡都被小心翼翼地關好。夜色中，行走在街道上的守夜人對周圍的任何一個人都保持著警覺。他們左手拿著一根竹筒，右手用木棍敲擊，以記錄時間和提醒自己時刻警惕。在路上遇到的每個人都受到守夜人的盤問，如果他們的回答令人滿意，就可以從街壘的小門通過。守夜人帶著燈籠，燈籠上面寫著他們的名字和所屬地區。在異常炎熱的幾個月裡，所有的下層階級都光著腳和腿。

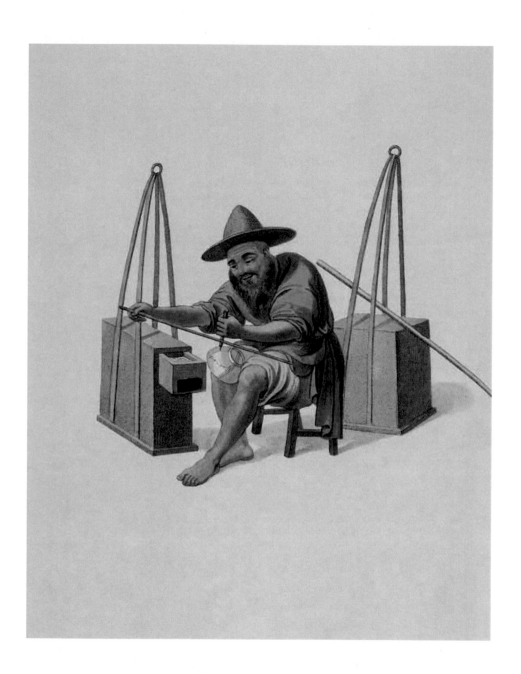

錫瓷器的人

瓷器在中國非常普遍，大部分普通的器皿都是用陶瓷做成的，盤子、杯子、罐子、小盆、花盆……總之，任何用來裝飾或使用的東西都由陶瓷製成。

瓷器主要由兩種本地的土構成：長石土和高嶺土。用水把它們稀釋成麵糰般黏稠，在反覆仔細沖洗之後撇去浮渣。拿出一團揉捏，以備用陶輪或者模具進行拋光或者造型。陶瓷是在窯中燒製而成，然後加以塗色和裝飾，再烤一次。在烤的時候要極度注意，要調節到適當的熱度並不容易，因為任何天氣的變化都會對火、燃料和瓷器本身產生直接的影響，從而影響整個過程。

圖中老人正用一個帶有鑽石的小鑽頭在一隻淺底大碗上打孔，由孔中穿入一根非常細的線，把碗修好，使之能夠繼續使用。

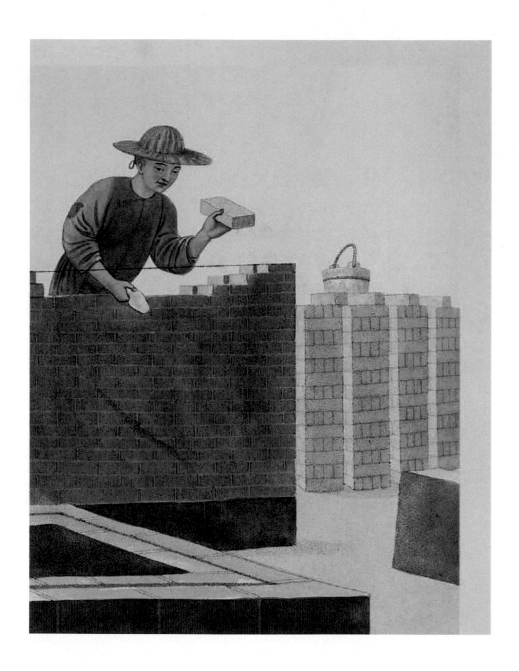

泥瓦匠

　　中國泥瓦匠砌磚的方法與歐洲類似。中國的房子大部分只有一層，商人的房子除外，他們的倉庫在一層，辦公室在另一層，辦公室裡的家具很整潔，帶有裝飾和貼金，然而，家具很少。中國的磚塊又長又寬，而且很薄，一般來說，燒成灰藍色。如果塗抹灰泥的速度很快，就會在一小段距離上，用白色粉筆標記一條窄線。石頭地基的大小視建築物的大小和重要性而定。

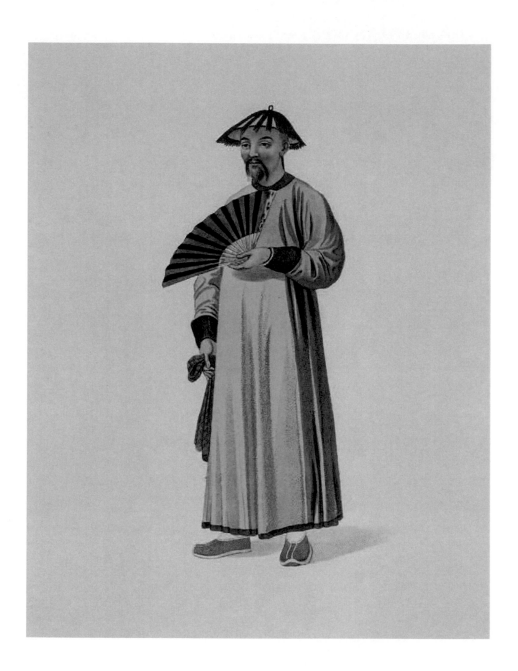

著夏裝的清朝官員

　　長而寬鬆的穿衣習慣很適合溫暖天氣，在中國人的每一件服裝上，都表現出了妻子的關懷。根據季節的不同，他們的襯衫採用不同的材質。夏天，許多人穿一件直接接觸皮膚的網衫，與外面的袍子隔離開來，這樣可以免受大量汗水難以排出的不便。在這個季節中，他們的鞋子非常輕盈，由籐條編製。他們戴著同樣材質的裝飾著紅纓的帽子，通常還帶一個頭巾和傘。這不但實用，而且是在溫暖的天氣裡中國人穿的正式服裝，甚至在夏天的時候軍隊的士兵也會戴著帽子。

　　他們心中完美的男人是這樣的：大腦袋、短鼻子、形狀好的小眼睛、大方臉、寬耳朵、中等大小的嘴巴和黑色的頭髮。他們認為一個男人體型大而偏胖是最好的，可以優雅地填滿椅子。南方各省的酷熱使得農民和手工業者擁有棕色的皮膚，但中國人並非天生皮膚發黑。中國的文人和有錢人，通常要把指甲留到兩英吋長，以證明他們不是靠體力勞動來謀生。文官或武官來源於中國貴族，他們對商人流露出蔑視的情緒。他們同樣輕視手工業者的重要性，他們輕視商人的重要性，反對追求奢靡的人做出的卑鄙和骯髒的行為，他們懷疑貪婪和不道德的慾望對思想有著同樣不良的影響。靈魂一旦屈從於它的支配，就會下沉，變得麻痺起來，以致影響每一個慷慨、優雅，或真正偉大的行動。並且財迷心竅會使人不快樂，讓他們處處受到禁錮，他們只會為了利益而犧牲，這將導致私慾的膨脹。中國的皇帝把社會上從事耕作的人作為第二等級，並且選出一塊土地，每年都有宮廷貴族用他們的雙手親自參加犁地。第三等級包括手工業者、商人和其他人。

　　官吏的功績都記錄在公開的名冊上，伴隨著這些光榮的記錄，也記錄著他們的頭銜。雖然沒有記錄過失的名冊，但是如果這些人表現得不好，他們將受到皇帝毫不猶豫的懲罰。他們被剝奪了頭銜，他們類似於綽號的罪名也將跟隨著他們的名字，昭示他們恥辱的原因。

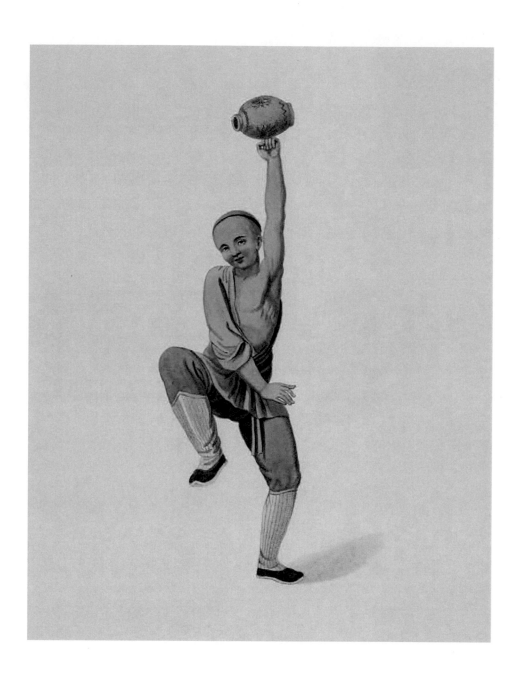

表演平衡技巧的人

　　亞洲人都很擅長雜技，但是沒有人在平衡的藝術上達到中國人的高度。圖中人物拿著一個瓷瓶，看上去瓷瓶在轉動。他是透過肌肉的一種難以察覺的動作，在沒有任何其他外力的情況下，使瓷瓶平躺到水平位置，在手臂上滑動。然後，他用一隻腳著地保持平衡，把瓷瓶放在指關節上，瓷瓶懸於指端一動不動。

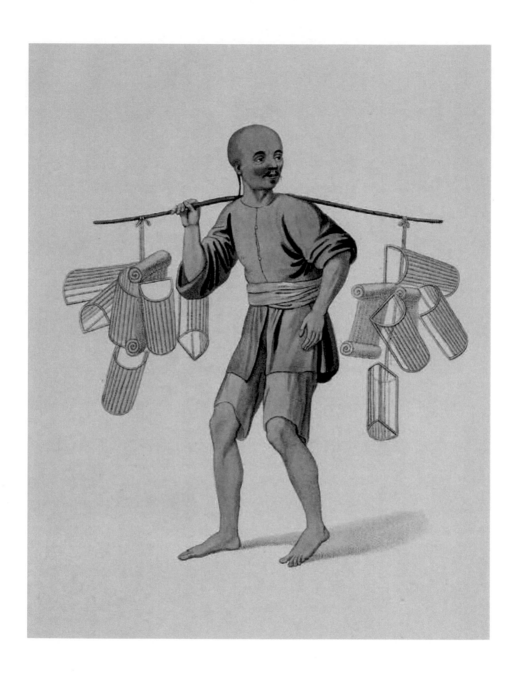

賣藤枕的人

中國的普通階層睡在木板上，木板上面放著一種毯子。他們晚上穿的衣服是白天穿的衣服的一部分，根據天氣的溫度，他們脫下穿在外面的衣服，只穿裡邊的衣服，在幾個小時內，氣溫會有驚人的變化。中國人使用藤枕、竹枕，尤其在夏天，或者在旅行時都會用藤枕，他們有時用皮革覆蓋在上面。藤枕很輕，很有彈性。一些枕頭的中間是空的，可以作為箱子或者旅行箱使用，也可以用它來墊著，在上面寫字……

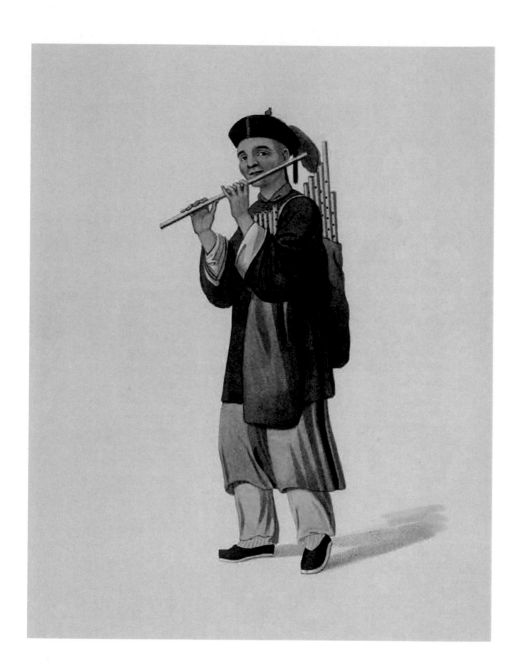

賣長笛的人

　　中國人使用的笛子大約有兩英呎長，有十二個洞，由竹子製成，能夠產生一種柔美的、令人愉悅的音調。一般來說，中國人都是透過耳朵學習他們所有的音調。但是據說近年來，一些人已經掌握了歐洲人的樂譜。中國樂器的聲音，能夠表達出許多偉大的音調，巨大的碰撞聲從鑼、鈸、鼓等樂器中發出，而那些偉大的音調正是從這些不時發出的碰撞聲中產生的。一組音樂家經常在戲劇和其他娛樂活動時表演。在劇院裡，他們會出現在觀眾的視線裡，他們在舞臺的後半面——這不但能使觀眾對場景感興趣，還會增加舞臺效果。

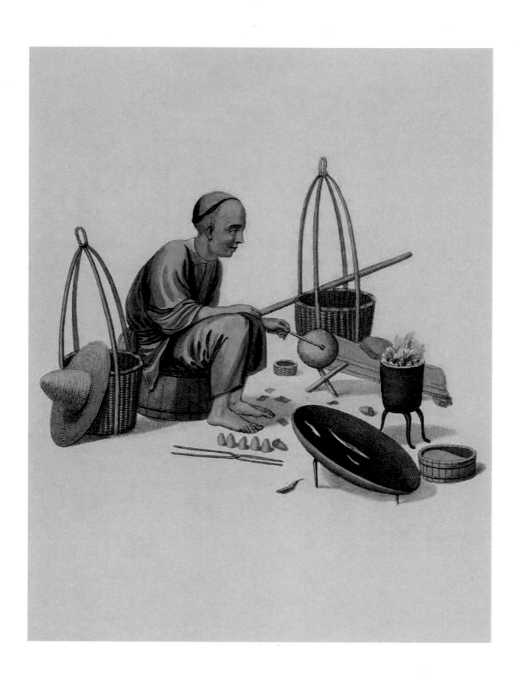

補鍋匠

正如前文所描繪的那樣，中國人在便攜式鍛造爐方面很擅長，這種便攜式鍛造爐能夠讓鐵匠現場修理甚至是製作鐵製品。用於銲接的金屬可以在圖中的小坩堝上融化，然後將其放在鐵盤的破損之處。之後，修好的器物就能夠像從前一樣使用了。

最初發明風箱的人已經不得而知，但是可以認為自從冶金術首次實踐以來人們就已經使用風箱了。斯特拉博認為風箱的發明者是哲學家和旅行家那卡爾西斯。

中國的風箱和其他國家的風箱不同，它是最簡單的，但也是最好用的。它包括一個配有鐵活塞的木筒子，在側面有一個開口，透過活塞的作用，使空氣接近筒子的兩端。圖中展示了風箱的使用，風箱被放置在地面的一端，另一端稍稍抬高一點，頂部用一塊大石頭固定。活塞桿上面有一個小小的橫柄，這樣，中國人只需要用手臂交替拉動就可以了，而歐洲的風箱則需要歐洲人使用全身的力氣來操作。整個鍛造設備還包括一個三條腿的裝著木炭的鐵容器，接收風箱裡吹出來的氣流。

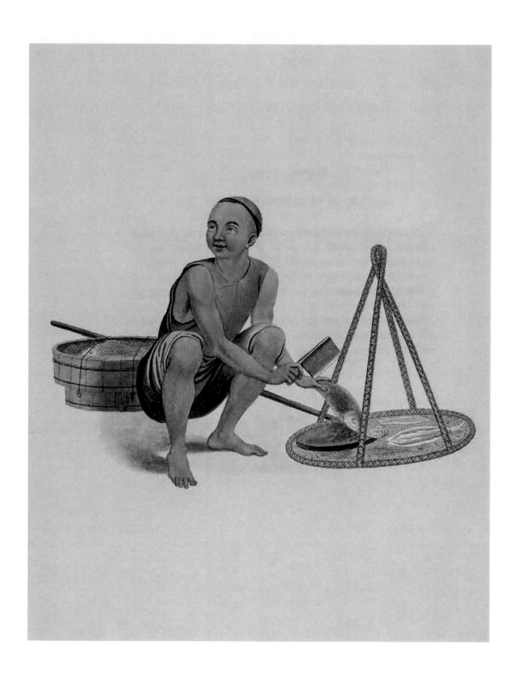

魚販

中國是一個魚類資源豐富的國家，即使在溝渠裡也有魚類，而且數量豐富。其中數量最多的種類是鯉魚，它們通常的售價只比 1 英鎊多一點，而且通常有 5 到 6 斤重。他們還有另一種新鮮魚類和紐芬蘭鱈魚很像，同樣售價也很低。

這些新鮮的淡水魚類，像鯉魚，都是以活魚的形式在大街上售賣的。對於那些想買很小一塊魚肉的人來說，大魚也可以被分成小塊，這樣也便於儲存。

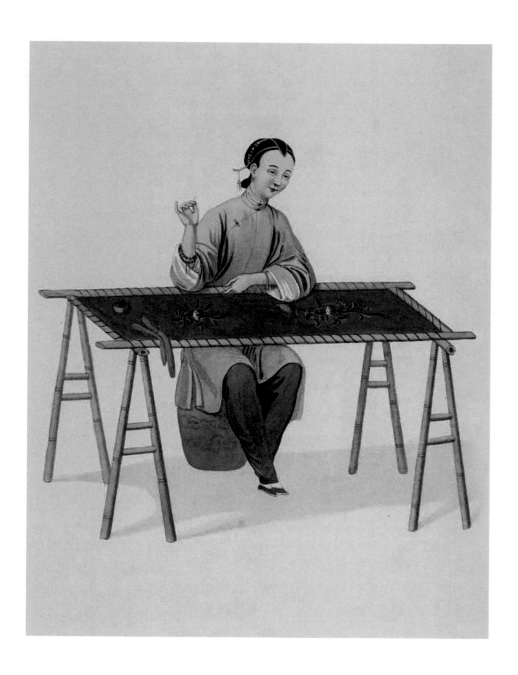

繡花女

　　圖中的女人坐在竹架子前，這種架子和歐洲製作被罩的用具十分相似。她坐的凳子是瓷質的，被做成罐子的形狀。中國人從未忽視刺繡的藝術，儘管他們在這方面的工藝並不比歐洲人的先進多少。他們擁有在綢緞、絲綢和天鵝絨上刺繡的技藝；轉動針線，可以繡出花朵和其他絢麗的圖案，他們可以使用多種針法工作，並把作品縫在底子上。

　　波斯人把絲織品的誕生歸功於他們的一位偉大的君主，但絲織其實是來自中國人的饋贈。古人相信，在賽里斯的國度，也就是現在的中國，絲綢被輸入波斯，然後轉運到希臘和義大利，儘管他們錯誤地以為絲綢來自於一種植物。

　　據說，在中國多個省份的野生桑樹上都發現了蠶，然而，從出產最好的絲綢的經驗來看，從按規律修剪的桑樹上出產的嫩葉養出來的蠶吐出的絲最好，這樣的桑樹被精心照料著。由昆蟲吐出來的絲，到被紡織成線，再到觸感良好的絲綢，這都源於中國人的心靈手巧，直到現在，這一點已在世界上許多國家廣為人知。

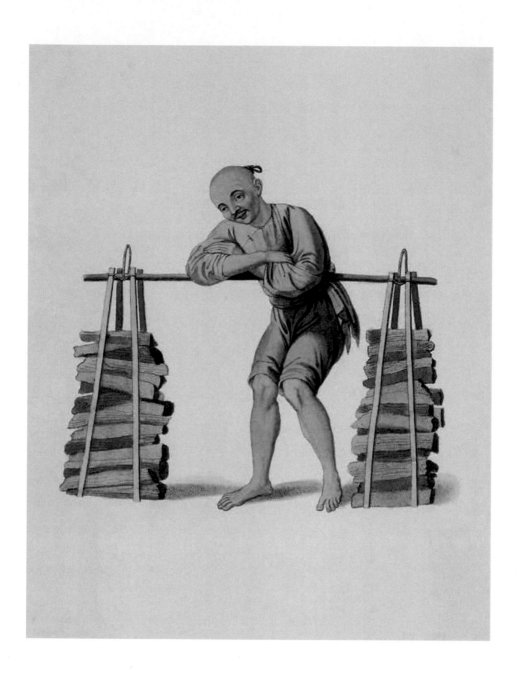

挑柴火的挑夫

中國挑夫是特別粗壯有力的一群人。據說，他們可以挑 150 磅的重物，日行 30 英里。大箱的茶葉、成匹的絲綢、一盒一盒的瓷器，就是被這些男人，從遙遠的出產這些物品的省份，運輸到廣州。圖中的挑夫應該是累了，他放下擔子，以擔子為依靠，兩隻手臂趴在上面以作臨時休息。木材在中國是一種普遍的燃料來源，但是中國的山區中也大量出產煤炭。

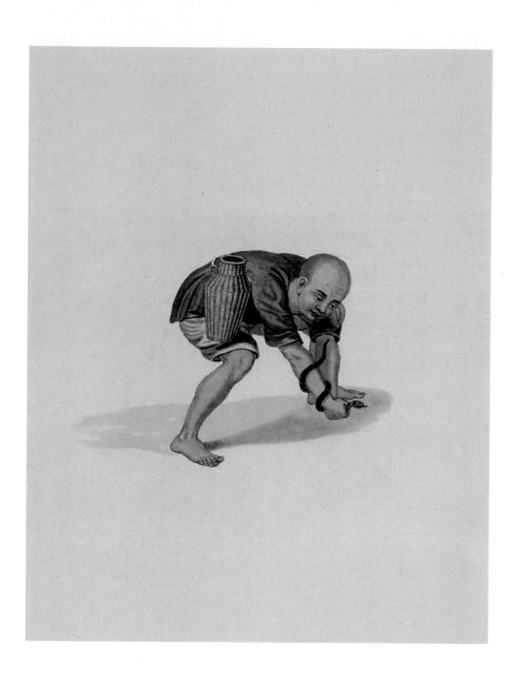

捕蛇者

　　像亞洲的其他地方一樣,在中國,有許多人以捕蛇為生。這些人掌握著一種高超的技巧,以一種輕巧的方式使雙手緊貼身體,從而在不使蛇驚覺的情況下,從後面靠近蛇的頭部,然後,突然間伸手抓住蛇,使它沒有任何逃脫或者傷人的可能。蛇的毒牙被立刻拔掉,然後放入一種小簍裡,這種小簍一般繫在捕蛇者的腰間。

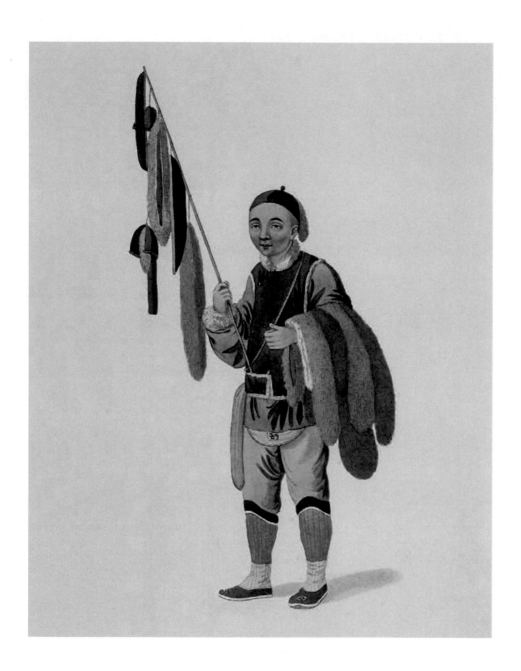

皮毛商

　　圖中男子正在售賣皮毛，中國人在冬天用這種皮毛製作披肩或者袖口。浣熊的尾巴，或者諸如此類動物的尾巴，經常被看見作為裝飾品懸掛在中國人的帽子上。深冬時節，中國人會穿件大衣，這種大衣通常是用某種野獸的皮毛製成的。在天氣潮溼的時候，他們把帶毛的一面朝向外面，並展現出一種特別怪誕的場景。據說，中國的森林裡盛產幾乎所有種類的野生動物，一些皮毛來自西伯利亞和中國北方韃靼人生活的地方。然而，最近幾年來自美洲西北海岸的水獺皮，被中國人認為是最珍貴的。這種水獺皮可以提供羊毛般的溫暖，而在柔軟度和光澤方面，它並不比絲綢差。

　　圖中男子所穿的衣服對我們來說並不常見，那是一件馬甲。中國人通常在外衣外邊再穿一件這種衣服，這件衣服和成套的衣物是分開的，人們把它套在外面，用腰帶在腰間繫住。

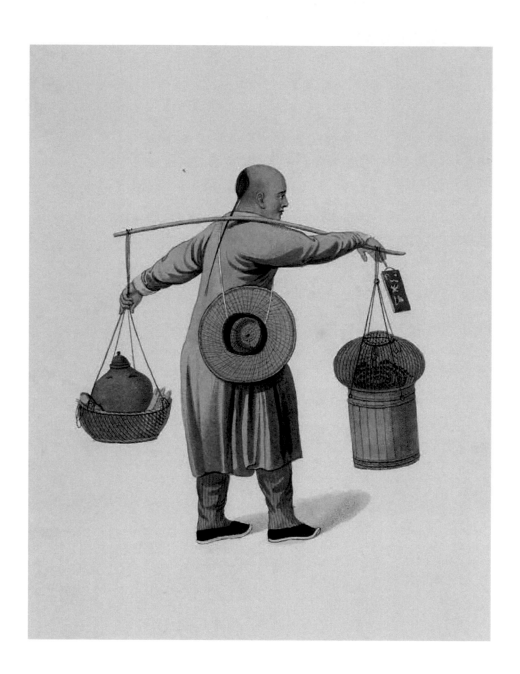

賣蛇的商人

　　在中國，有各種各樣的蛇類可以拿來入藥，或者食用。特別是圖中的這種蝰蛇，被放在籃筐、瓦罐或者瓦盆中售賣，無論是活生生的還是已經做成湯的。圖中人物所攜帶的小木牌上寫著字，向人們推薦他所售賣的蛇類的好處。

　　對於售賣者來說，隨身挑著貨物沿街叫賣而不是開家有門臉的店面，是一種通行做法。售賣者會使用圖中這種木牌，在紅底上用黑色或者金色顏料寫上字，來描述容器中所售賣的物品，以及製作者的名字。另外，「童叟無欺」之類的話也是流行的招牌用語。

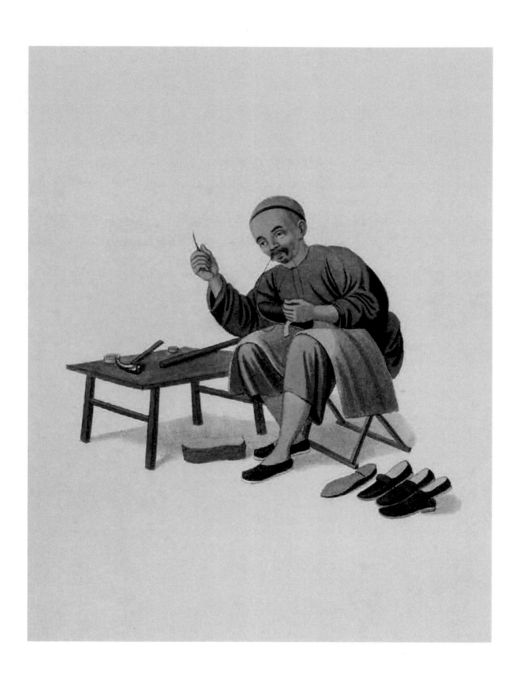

製鞋匠

　　圖中的男人正在給歐洲人製鞋，他所使用的製作材料跟給他自己同胞做鞋所用的材料完全不同。中國的製鞋匠通常用尖錐子工作，這種工具和製鞋方式和歐洲驚人地一致。他把一塊沒有繫帶的皮革鬆散地攤在大腿上，以替代歐洲人常用的圍裙。

　　據說，中國製造的鞋子的鞋底做工特別好，而且耐用，但是，鞋底所用皮革在製作方法上看起來並不比其他國家的先進。

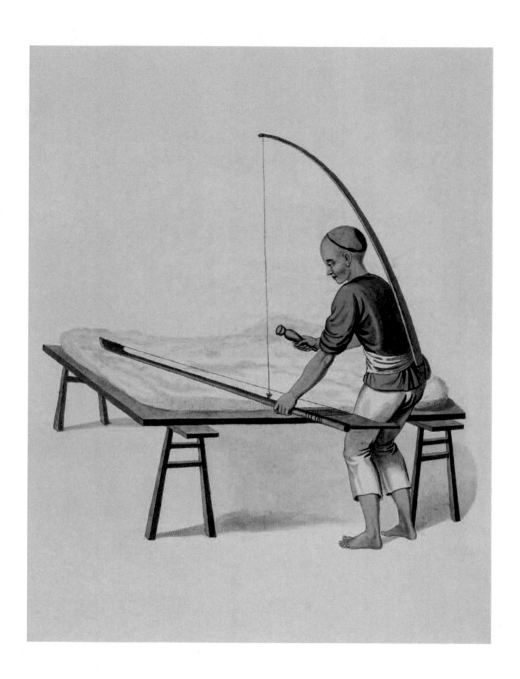

彈棉花的人

　　圖中如此複雜的裝置在把棉花籽從棉花中清理出來時可以派上大用場。圖中的男人一邊用小木槌擊打棉花，一邊用他左手所持的長木條上帶有線繩的工具操作，這個工具被固定成一條直線，並可以用他背上繫著的有彈性的竹條進行調節。透過這種操作，他可以使棉花變鬆，並透過不停的震動動作，把棉花籽以及任何其他無關的東西從棉花裡震出來。

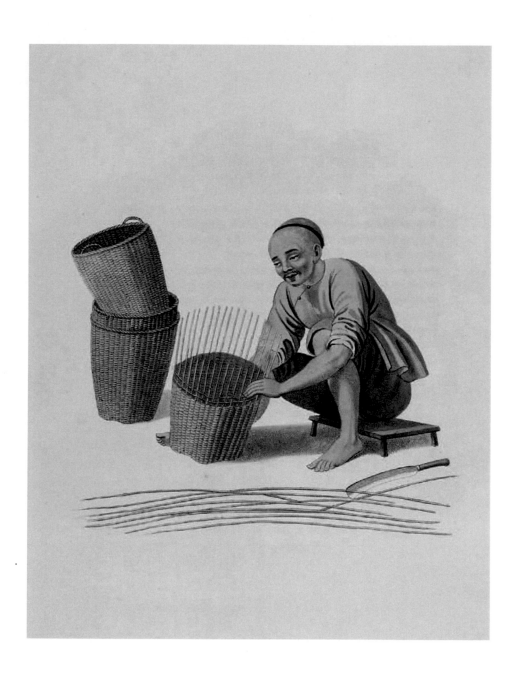

編筐者

　　中國大部分的山區出產數量可觀的青岡柳，或者是柳條，厚度大致和成年男子手指的寬度差不多。這是一種藤蔓類植物，在地面上蔓延開來，發出長長的枝條直至天際，這些枝條像線繩一樣。這類植物易彎曲且不易折斷，可以用來製作纜繩或者其他種類的繩索，當把這些枝條做成細條時就可以用它來編筐。這種編筐手法表面上看起來和歐洲的編製方法差不多。中國人的柳條製作手藝十分精湛，這種編製而成的筐子在某些特定情況下甚至可以當水桶來使用。

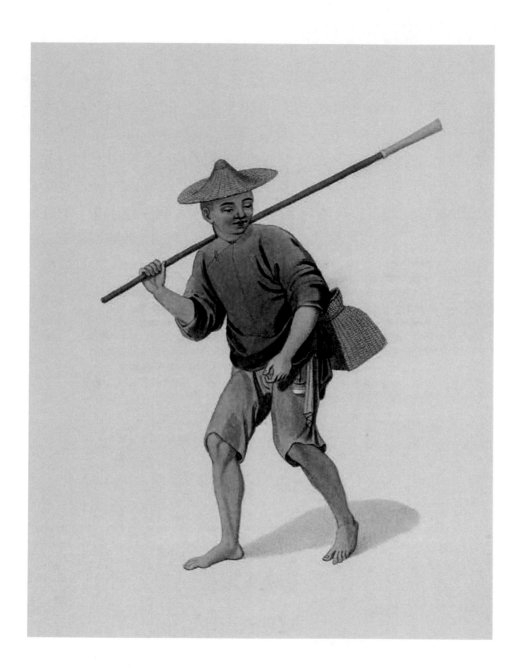

手持漁鏟的漁夫

此圖描繪的是一位漁夫，他正在水中行走，並用他長長的漁鏟從泥漿中捕捉一種特別小的魚。可以看到，他的左邊挎著一個魚簍，這種器物在中國下層民眾中特別常見。還有一種皮革製成的小袋子，類似在歐洲很常見的口袋書，通常被疊起來並用一個小鉤子掛在身上，被叫做引火袋。裡面裝著打火石，還有一種可以用作引火物的乾燥的菌類，袋子的底部和邊緣用一種條狀金屬收邊；使用這些工具可以隨時打出火花點煙，或者用於別的用途。

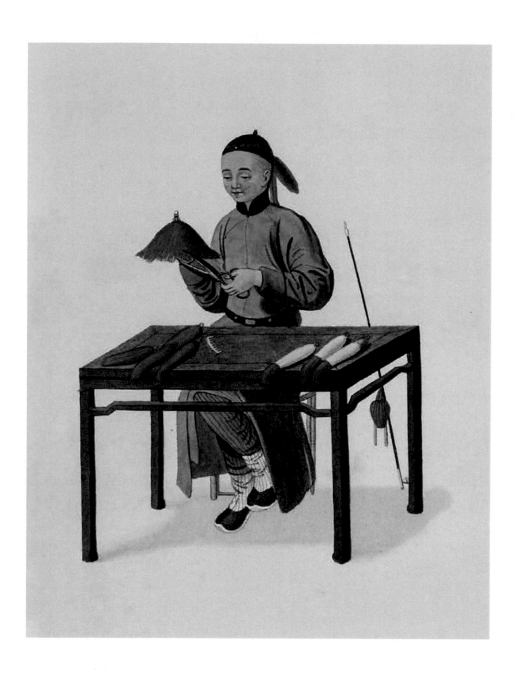

製帽匠

圖中所描繪的製帽匠正在製作的帽子，主要是為社會高層級的中國人。這種帽子用細籐條和纖細的織物製作而成。帽子上用紅色的絲線作為裝飾，十分輕便得體；絲線取材於牛身上的特殊部位，並為了美觀的目的而染成紅色。對這種帽子的需求很大，據說，一家銷售這種帽子的商店僅一個早上就賣出一千頂帽子。在治喪期間，按照傳統習俗要把紅色的織物去掉，並穿戴沒有紅色織物的帽子 27 天。

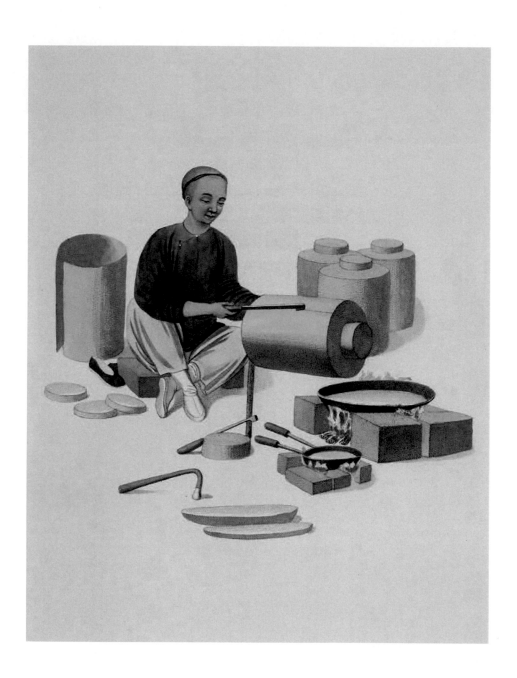

製桶匠

　　圖中人正忙著烙鐵，給一個鐵質的桶裝容器銲接縫隙。當茶葉徹底乾燥以後，中國人把其中最好的品類放入這種桶裝容器中，用彩紙緊密細緻地封住容器的口，並用文字標明容器中物品的重量和名稱。

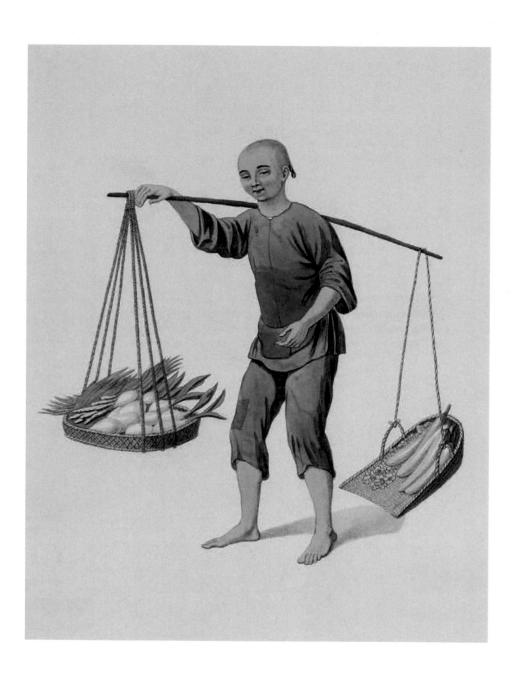

挑蔬菜的男孩

　　最為窮苦的一部分中國人主要依靠蔬菜、植物根莖和稻米來維持生計。那些生活條件好的人喜歡一種營養豐富的湯品，材料是燕窩和一些應季的食物，通常會在特定的儀式後食用。中國人一般把肉切成小塊，並放在海碗裡，再擺上餐桌。他們用一種淺碟來代替鹽碟，用來盛放鹽水或者醬油，他們通常把肉放進這些調料裡蘸著吃。中國人的餐桌用具特別節儉，他們不使用桌布、餐盤、勺子、餐刀和餐叉；他們只用我們之前提到過的海碗和其他工具，餐具被放置在矮桌上，大多數這種桌子是上了漆的。他們用被叫做「筷子」的工具來夾固體食物和蔬菜，他們使用筷子的技術相當靈巧。

　　在中國，他們有大量各種各樣的本地蔬菜，當然這其中的大部分蔬菜在歐洲也能找到。他們採用最高效的制度管理著自己的菜園，在他們的耕作中，任何多餘的勞力和精力都被利用了起來。

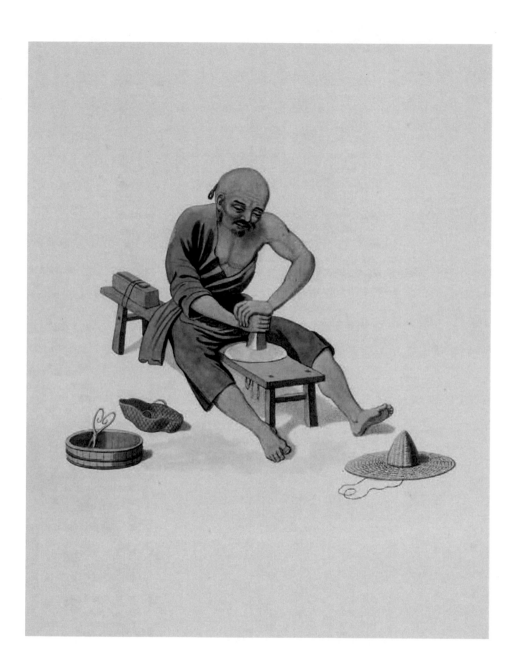

磨玉的老者

在中國北方的山裡有一種大量裸露在外的水晶玉石，中國人經常用這種材料製作鈕扣、印章，當然還有眼鏡，水晶的粉末還被用於其他水晶的打磨和切割。

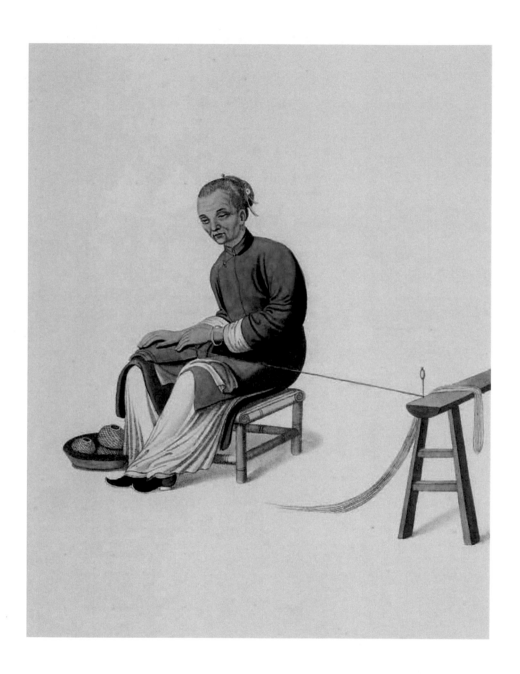

盤棉線的年長女人

　　她非常靈巧地利用放在她膝頭的瓦片來滾動棉線，主要是用瓦片凸出來的那一面，之後她把棉線繞成小球以便使用。

　　這種帶有中國特色的產業吸納了大多數羸弱的勞動力，無論年齡和性別，都能讓他們在可以得到利潤或實際用途的僱傭勞動中忙起來；並且，這經常是對年輕人或精壯勞力供養他們的一種回報，這些年輕人不僅保護年長者，而且給予年長者特殊地位和優先權。

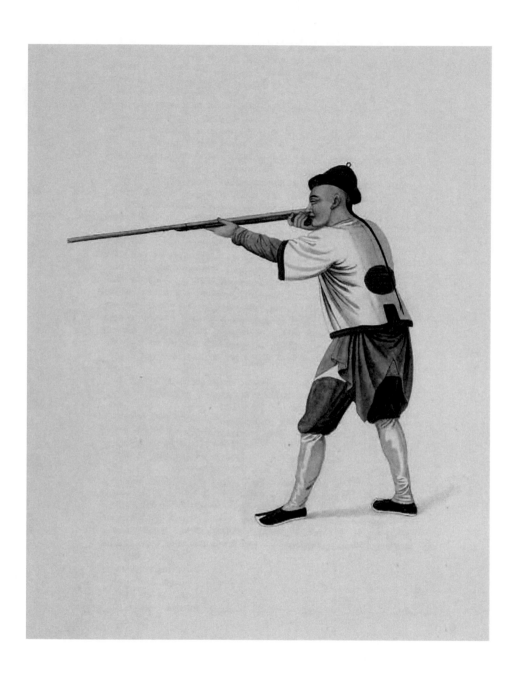

士兵

中國士兵除非在他們執行任務時是不會穿成套制服的。他們的著裝包括寬大的褲子，褲腳收進長靴或者棉質的長筒襪裡，裡面藍色或者黑色的棉布底衫鬆散地垂掛在外面。馬甲很短，用本色棉布製成，邊緣用紅色布料鑲邊；在馬甲的中間，也就是肩部的下方，有一塊用紅色布料製作的徽章或者補丁，用黑色方塊字標識他們的軍隊名稱。他們頭上戴著圓錐形的小圓帽，帽子上面帶有紅色的絨線。整套制服還應該有一件沉重的、帶有刺繡的束腰外衣，腰間用一根寬大的腰帶束緊，並且可以在前面扣上，扣帶上面還帶有寶石之類的裝飾品。

通常，中國士兵的防衛武器是弓箭、長矛、大刀、火繩槍和少量的火槍。小口徑的加農炮大部分疏於維護，通常被放在城牆或者堡壘之上。他們被認為是特別非同尋常的神槍手，雖然他們的手臂看起來很細小，並且他們對大砲的原理並不是那麼熟悉。弓箭手們隨身帶著弓，並把弓系在他們的左胯骨處；他們的箭筒中，一般放著 12 支箭，斜背在背上，箭只上面的羽毛會從他們的右肩上方露出來。防衛裝備通常是圓錐形的鐵頭盔和帶有加厚內襯的鎖子甲，還有寬闊的盾牌，盾牌的中間通常繪有一個怒吼的獅子的頭像。在解甲之後，中國士兵需要離開軍隊去從事生產勞動，有的人從事技術性工作，有的人直接就是農夫。軍事訓練使他原來的舊習慣日漸改變，與此同時，他在軍隊中養成的習慣和行為方式與城市中的大為不同。儘管如此，在中國軍隊中服役的益處是得到尊重和舒適的生活，每個士兵的薪餉是很可觀的，比任何一個日常工種的工資要多得多，而且不會存在別的擔憂。此外，在士兵獲得榮耀的情況下，他會被給予永久的供養經費，所以，招募軍隊的新成員無須依靠強制措施和其他吸引人的條件。他們的軍事力量穩固，甚至在和平時期，當然也包括韃靼人在內，軍隊數量都可以達到步兵百萬、騎兵八十萬。

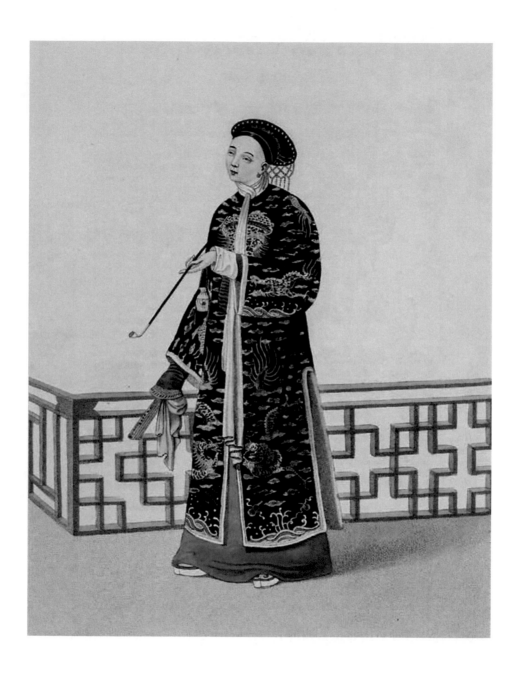

著禮服的優雅女士

　　圖中描繪的是一位穿著她最華麗禮服的最高社會等級的女士。外衣是由刺繡綢緞精製而成，通常穿在一件絲織衣物外面。在這裡面她們穿一種類似馬甲的衣物，她們還喜歡穿絲綢質地的網織物。她們特別喜歡穿襯褲，並根據季節的不同選擇不同材質的衣料。她們的長袍從人的下顎處直接拖到地上，長袖子可以包住雙手，只有她們的臉是露在外面的。

　　透明的衣物，或者特別顯出體型的衣物，在中國被視作一種對禮法的褻瀆；在那個以禮為上的國家，執法者絕不容許這種公開的顯露。中國人的流行時尚也不會有太大差異，他們幾乎創造力匱乏，並且對他們的喜好帶有一種象徵性的堅定信仰。那些年齡偏大的女士通常把自己對顏色的選擇侷限在偏深的色調，比如深紫色或者黑色。她們通常手裡拿一個菸管或者手帕，吸菸讓她們帶有一種神祕感，混合著那種植物燃燒冒出來的煙，這最具有東方味道了。

　　中國女人對化妝的藝術十分嫻熟，她們使用一種由紅色和白色組成的混合物，這種物品加在她們的肌膚上可以產生一種帶有瓷釉般的效果。她們自稱這種化妝之後改變膚色的物品比在歐洲使用的同類物品要少毒少害；但是，我們必須承認，這只是精神作用，因為任何這種偽裝，都會摧毀自然的容顏，還容易導致皺紋早早到來。然而，她們不會選擇迷人的服飾，任何具有誘惑力或者風情萬種的服飾設計都不會被採納，以便掩藏她們邪惡的想法或者邪惡的軀體。這種原始的動機只侷限於一種渴望，那種讓她們自己在一個男人眼中更加出色的渴望，這個男人是她們生命中的唯一，並被認為是她們幸福與生存的保衛者。在這條準則之上，對於一位中國女士提升自己自然美的特別關切，在許多事例中都顯得特別天真且多餘，就像試圖把一塊已經亮麗奪目的寶石擦得更亮一樣多此一舉，或者像試圖提升一朵玫瑰的色彩和芳香一樣多餘。

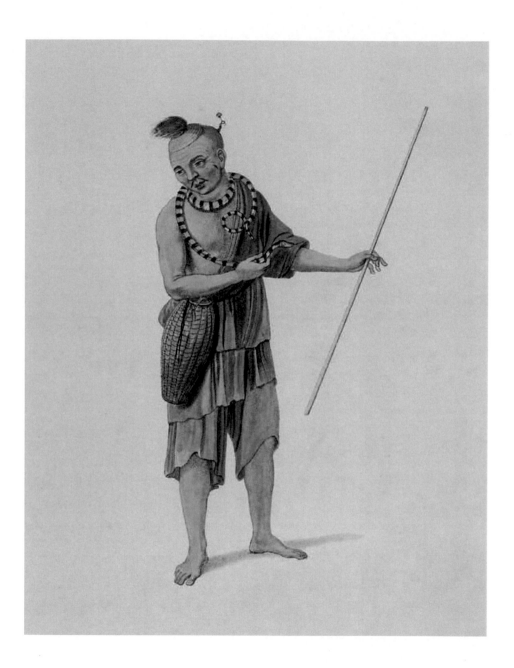

帶蛇的乞丐

　　圖中可憐的乞丐脖子上纏著一條活著的蛇，大多數時候，為了得到一份小小的獎勵，他把蛇腦袋塞進嘴裡，任何人都可以拉著蛇的尾巴把蛇拉出來。

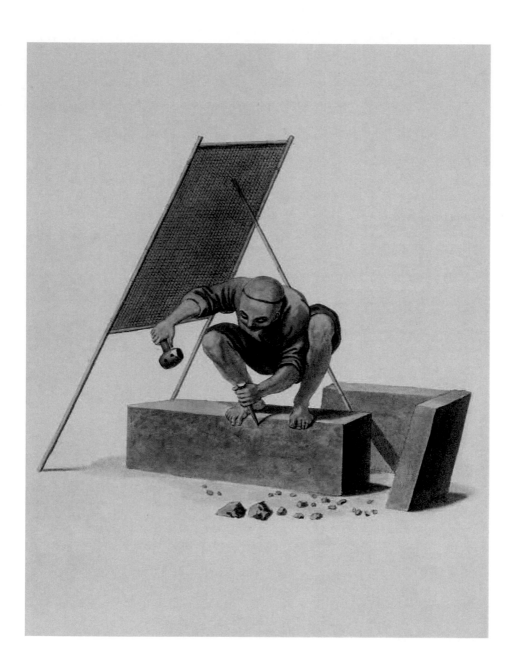

鑿石工

　　一般來說，中國建築用的石塊，各邊的長度是成比例的，石塊一般有半英呎厚，寬度兩到三英呎，長度是固定的。許多小橋就是由這樣的石塊建造而成的，石板好似棧橋上的木板。圖中的石匠正在用尖鑿和一個小鐵頭錘鑿石，他支了一個屏風，用以防止碎屑濺到過路人。

北京的市井風情
法國國家圖書館藏

這裡的京城市井人物水粉彩畫，選編自藏於法國國家圖書館的《清國京城市景風俗圖》（*Les Rues de Pékin*）一書。作者為法國無名氏，繪製時間為清朝中期，所繪人物涉及王公貴胄、公主命婦、滿漢官員、兵弁雜役，和街頭巷尾的把式藝人，內容涵蓋社交禮儀和北京的風土人情，其畫刻畫生動、逼真，忠實地反映了清代北京民俗生活的細節，不僅具有歷史價值，而且具有藝術價值。

　　據齊如山先生考證，「北京的實業界，向來

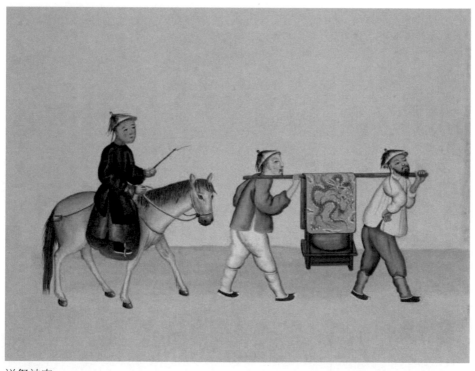

送祭神肉

號稱有三百六十行。」「這句話雖然人人口中都有，但是問他三百六十行都是什麼，許多人都答不上來。」「其實北京的行道只算工藝就比這個數字還多。」

法國國家圖書館的這套畫，原書分兩冊，總共收入民俗380多種。圖中所表現的事物，只有極少傳世的，比如「韃子摔跤」，又稱「二貴摔跤」，是滿族的一種民間舞蹈。「一人頂兩人，難解又難分。自己摔自己，底下定乾坤。」這是描述「韃子摔跤」的一首打油詩。如今，「滿族二貴摔跤」已經河北隆化縣申請，被批准列入國家級非物質文化遺產名錄。而大部分已不可得見，只能於圖中窺之。其中，有屬於封建時代的習俗，如「拉上用水車」，即從玉泉山給皇宮送水的專用車。「送克食」，「克食」即「克什」。清郝懿行《證俗文》卷十七：「滿州以恩澤為克什，凡頒賜之物出自上恩者，皆謂之克什。」

吃祭神肉。這是滿族的一項具有原始宗教色彩的食俗。在滿族的祭祀中，多以豬為犧牲，稱豬肉為「福肉」、「神肉」，祭祀後眾人分食。宮內祭祀後，皇上會將祭神肉頒賜給大臣，派太監去送，大臣視之為一種榮寵。

滿洲祭天。滿族人家中皆立「索羅桿」，又稱神桿、得勝桿、祖宗桿等。立桿的位置一

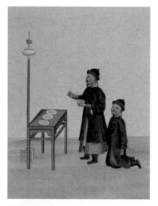

滿洲祭天

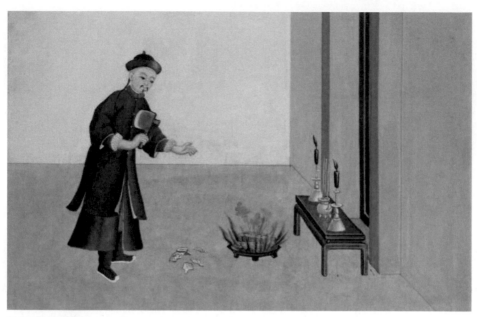

陰陽祭門斬殃

般在正房前庭院中的東南側，下為高一二尺的
石座，桿長一丈左右，下粗上細，頂端尖銳，
接近桿頂之處，套一錫斗。傳說當年敵人追捕
努爾哈赤時，他跑到一棵枯樹下躲藏，一群烏
鴉落在枯樹上，追兵以為樹下不會有人，努爾
哈赤因此得以逃生，後來他便命滿族人家家立
桿，在桿頂放肉和糧食酬謝烏鴉。傳說，祭祀
時村裡的異姓人甚至路過的陌生人，只要在索
羅桿前磕個頭，就可以進院吃肉，吃得越多主
人家越高興，而且臨走時不許向主人道謝，只
向桿子叩頭即可。

　　陰陽祭門斬殃。這是舊時出殯的一種習

俗，祭門是指，棺材發引前，由苦主請武職官員主祭，大門旁立一個條案，案上有香爐，武官致祭，然後將門神的畫由武官燒了。斬殃，意即斬絕厲鬼作祟。唸完起靈咒，焚燒「斬殃符」，或者磕碎死者生前的藥罐。

還有些與祭祀、鬼神有關的習俗，比如賣紙包袱，就是賣供神用的金銀紙錢供品；賣湖的，即賣糊的，賣紙糊的祭器、祭物。燈節玩的火判，上元夜以泥塗鬼判，盡空其竅，燃火其中，光芒四射，謂之火判。

有些習俗的叫法，今人一時不明白。比如，換取燈兒，取燈兒，其實就是火柴。打燈虎，即打燈謎。縫窮，就是幫人縫補衣裳。

賣爛肉的。爛肉就是那些賣豬肉的，賣到最後剩的下腳料。那時候吃不起肉的窮人也多，爛肉價錢非常便宜，是窮人解饞的「開心丸」。爛肉不僅有豬肉，還有牛羊肉、驢肉、狗肉等。賣驢肉腐，就是驢肉的爛肉。

北京圖書館有一套館藏的清代民間藝人所繪〈北京民間風俗百圖〉，收錄繪畫百幅，法國這套圖中的很多風俗與它有重複，但也有很多它沒有。可見，正如齊如山先生所說，老北京的風俗，遠遠超過三百六十行。可喜的是，前者每幅圖的釋畫文字生動別緻，與圖畫相得益彰，正可做本書相關圖畫的註腳，我將其中部

分錄於此，供讀者對照參考：

　　賣茶湯：其人肩挑水桶、火壺，遇食者，
開水沖麵成糊，上撒紅糖，其味甚甜，當作點
心而已。

　　看西湖景：天下之景，無勝於西湖，所以
取此為名。然造此物者種種不一，有大有小，
有用鑼鼓唱歌者，有指畫中景緻而說者。遇廟
集者，即多分掙也。

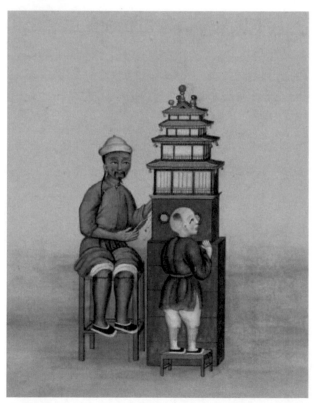

看西湖景

打糖鑼：其人小本營生，所賣者糖、棗、豆食，零星碎小玩物，以為哄幼孩之悅者也。

小什不閒乞丐：其人用粉摸醜臉，以木盆盛小鼓、門鈸，敲打唱曲，為要錢文而已。

賣「圖兒」：其人在京城內外採訪怪異之事，編成詞語，刷印數張，在沿街吆呼於住戶觀看也。

趕腳：每逢春秋冬令之時，多係四鄉之人來京，用驢一頭在城根於來往人騎之便宜，若騎十餘路，無非京錢數百文，名曰趕腳。

賣豆腐腦：其人由豆腐房販來熟漿，盛於

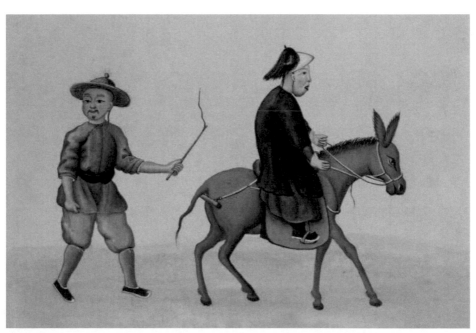

趕腳

其挑罐內，自用石膏點成豆腐，其嫩無比，用麻醬、油、醋拌而食之。

打連湘：其人乃戲班優扮成女子，手拿竹板、彩扇，用竹竿一枝，挖小孔，安銅錢數個，名為霸王鞭，在手中飛舞，或竹板上獨立，口唱歌詞，名曰「打連湘」。

道士化緣：手插銅鈸一扇，身背木牌一塊，上畫神像，旁拴練鎖並小瓷娃娃等，沿街敲鈸募化。有施主捨香錢，無子息婦女用線拴其娃娃，可得子嗣也。

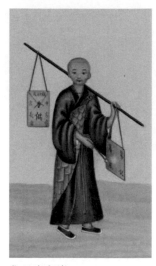

化月米和尚

插扇面：每年立夏之後起，其人膊「貫」扇櫃，上建一竿，繫繫線繩，拴串鐵鈴，沿街走，步步行之，其鈴搖響，令人知其插扇面的來。

打太平鼓：乃是用騾馬之皮鞔在鐵圈上打之，有「一登一」、「夾籬笆」名色。打鼓之人乃係游手好閒之人，冬月擊之。女子有擊此鼓者，多係潮人也。

賣江米人：其人用江米麵合成五色，做成人物，用瓜做「瀏海戲金蟾」，用雞子皮做「胖婦人」，用核桃皮兩塊做玩物，並做花卉翎毛。

賣估衣：其估衣俱係穿舊，自當鋪或小市各處買得四季單、夾、皮、棉、紗各色衣服，在街市設攤售賣，名曰估衣。

吹糖人：其人挑木櫃二個，一頭上繫一

架，糖熬化成汁，用模子二塊合在一處，用力
吹之，能成禽獸人物，幼童紛紛爭買也。

賣琉璃喇叭：其人用碎玻璃熔化，吹成喇
叭。又有呸呸噔，以每逢冬春廟場，遊人必買
吹之，響聲鳴嘟嘟，連音吹之可聽，俱買也。

拉冰床：京都城根護城河，冬天冰凍時，
其人用木做成床，下安鐵條二根，在河內放，
有來往人坐之，其人用繩拉之，行走一門三里
之遙，每人給錢三百文。

宋兆麟
（中國國家博物館研究員、
中國民俗學會首席顧問）

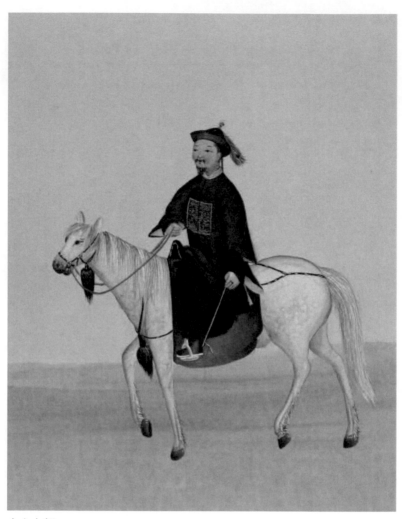

大人上朝

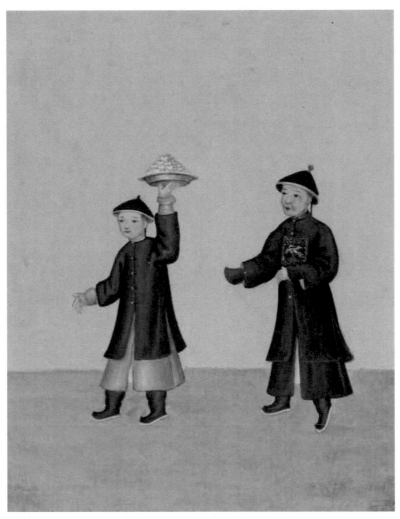

送克食

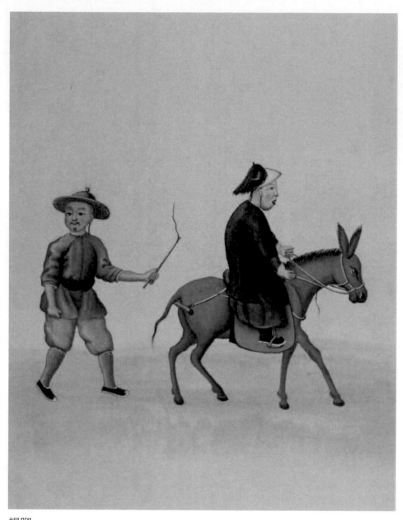

趕腳

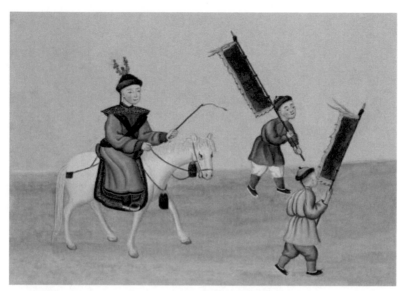

秀才遊街

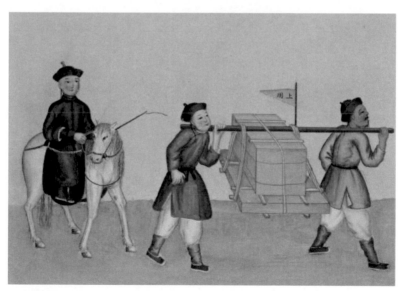

外官進貢

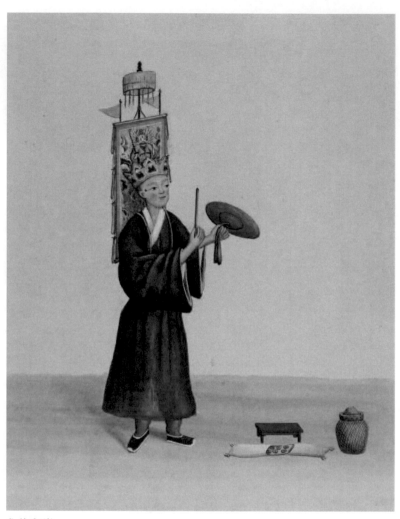

化緣和尚

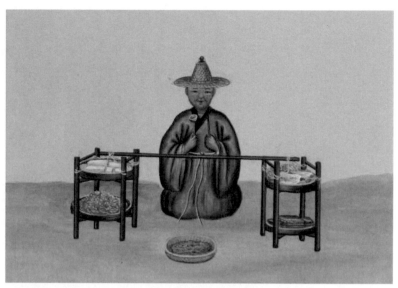

化菜蔬和尚

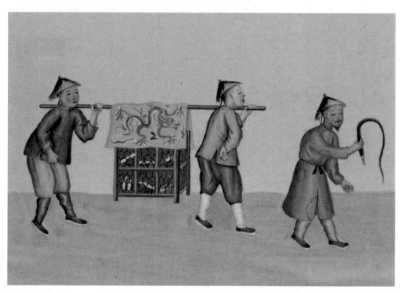

送祭神肉

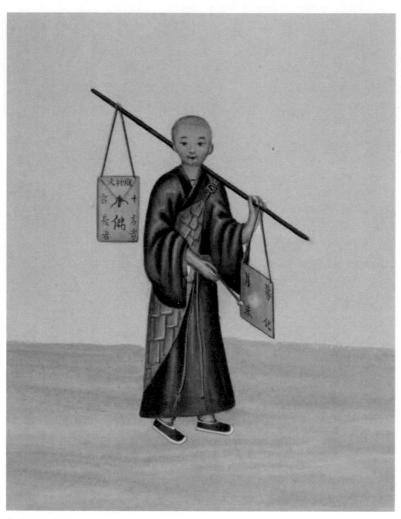

化月米和尚

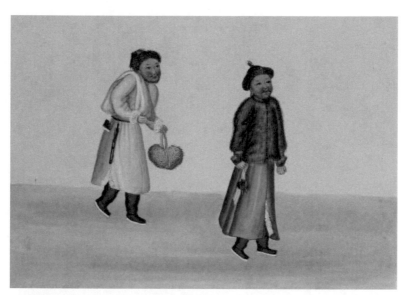

兩個韃子上街

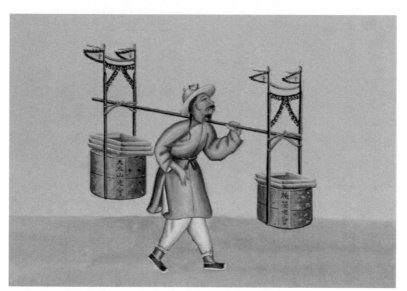

挑會箱子

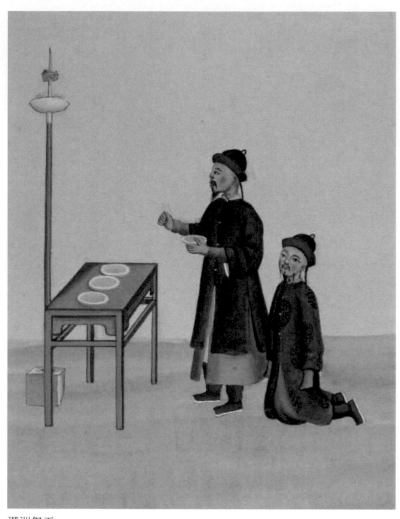

滿洲祭天

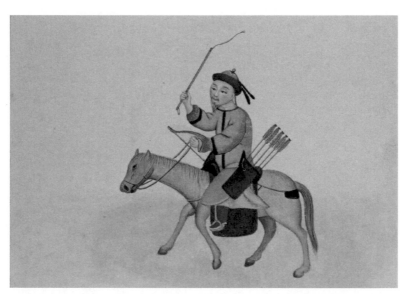

馬兵

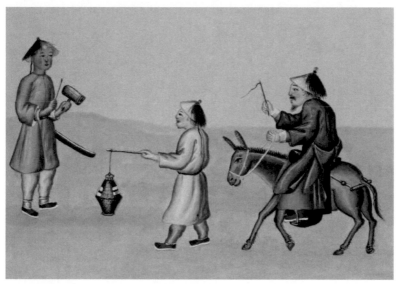

拉章京察夜

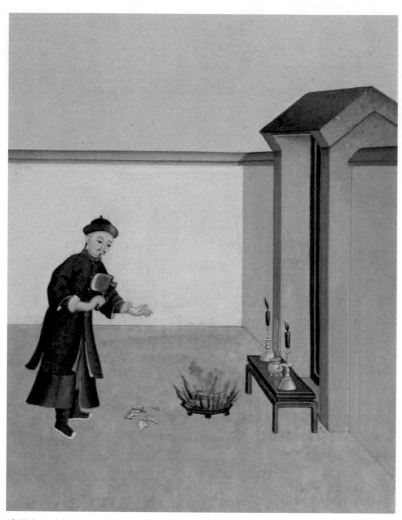

陰陽祭門斬殃

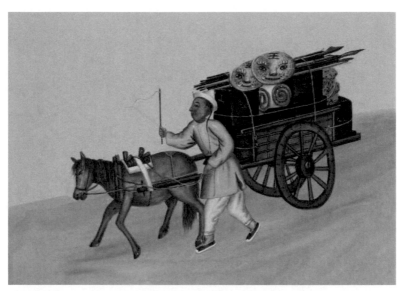

拉戲箱車

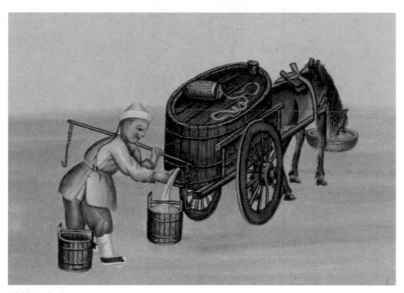

茶館拉水車

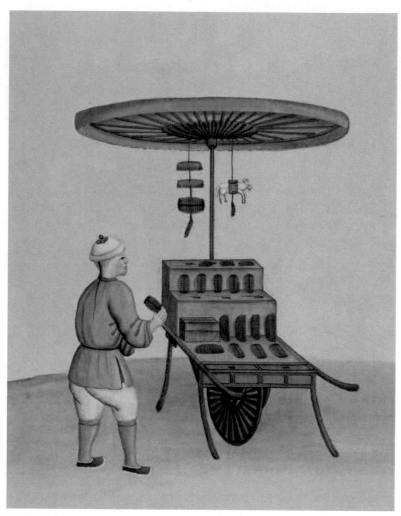

賣攏梳篦子

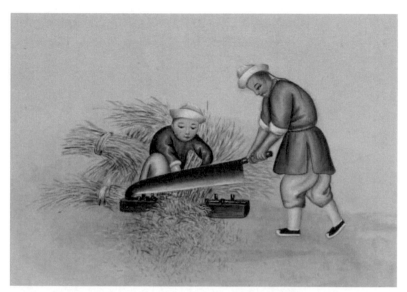

鍘草

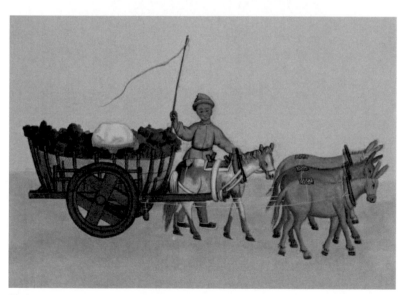

煤車

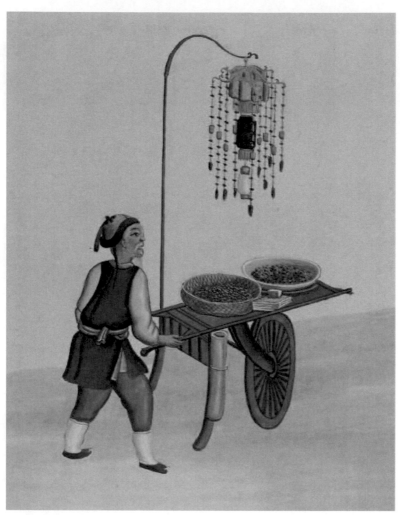

賣五香豆兒

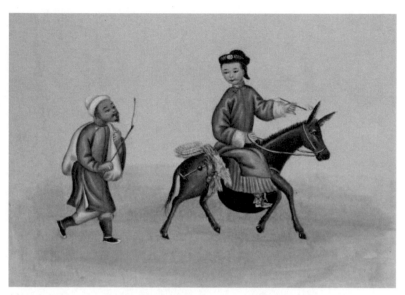

村裡人上京

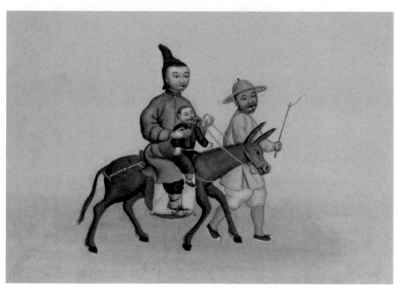

屯裡人上京

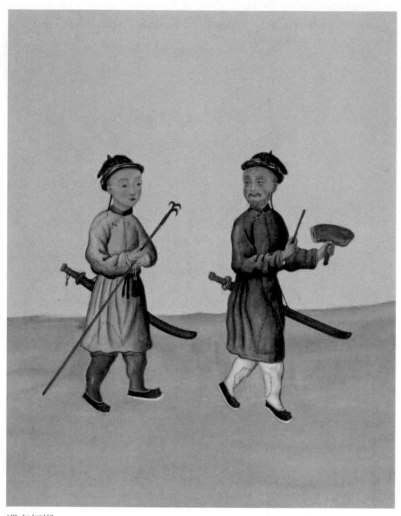

巡夜打梆

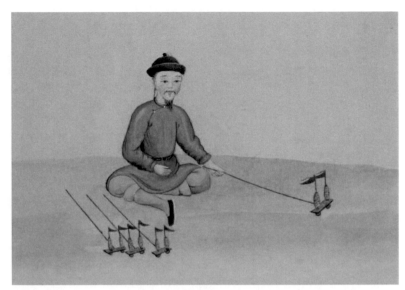

賣地車兒

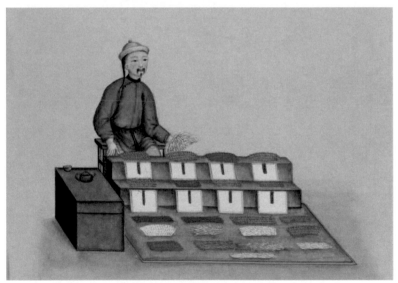

賣皮領油

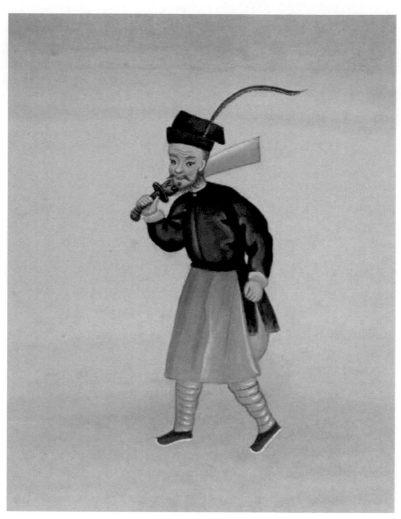

劊子手

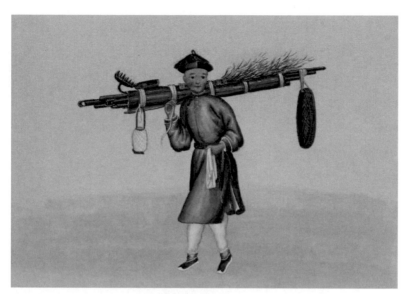

打街步兵

步兵誤差挨鞭子

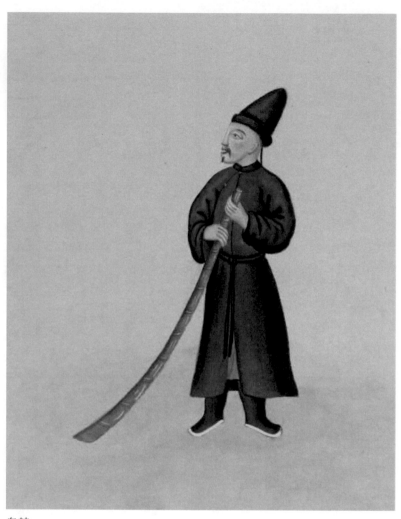

皂隸

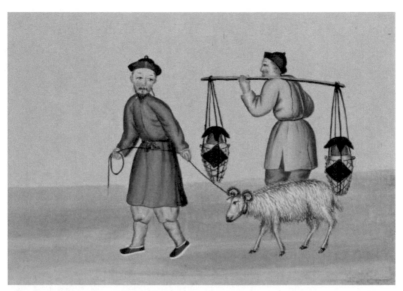

擔酒牽羊賀喜

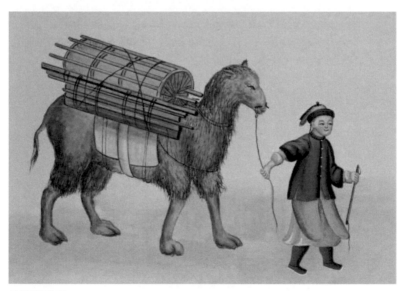

拉駱駝馱子

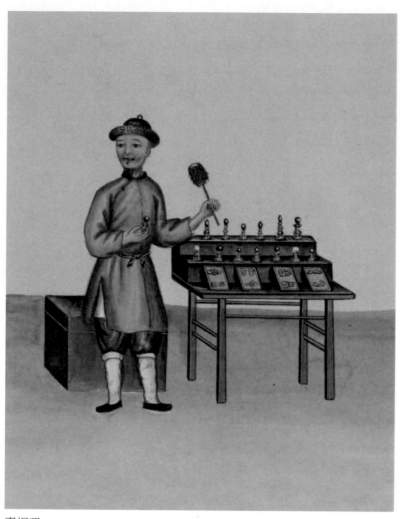

賣帽頂

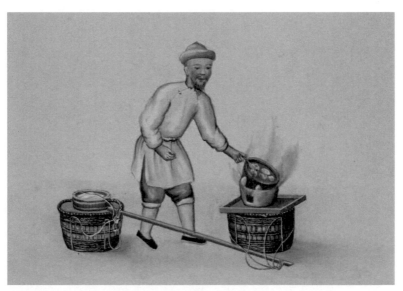

賣煎糕

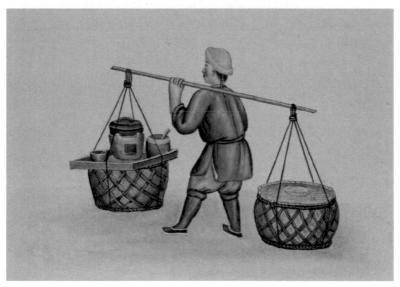

賣烘餅

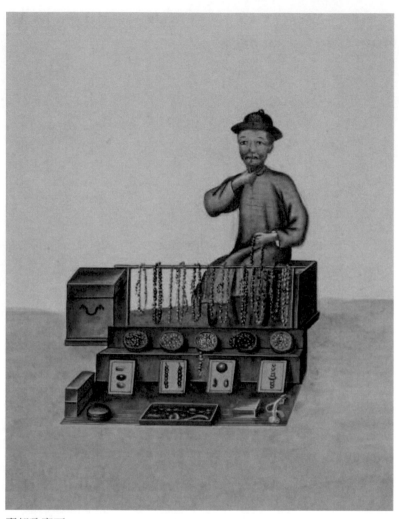

賣朝珠寶石

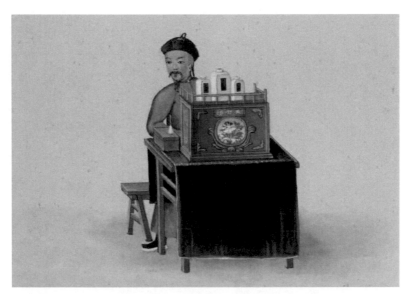

賣鼻菸

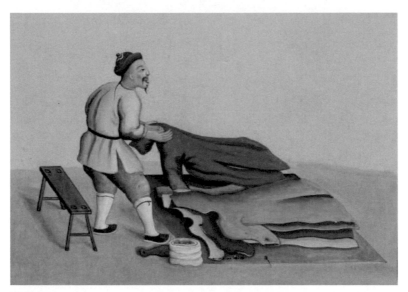

賣故衣

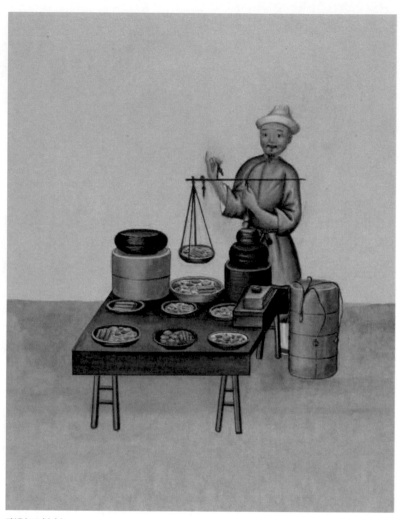

賣韃子餑餑

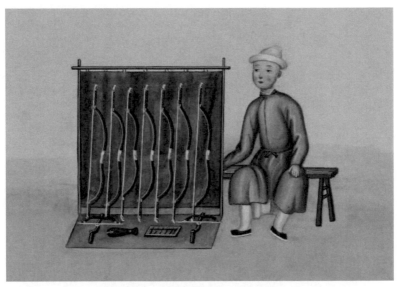

賣弓

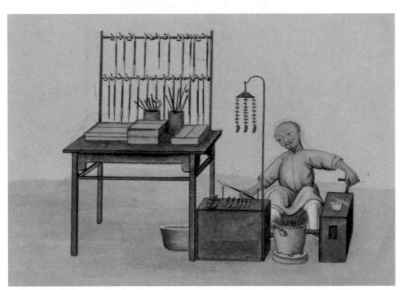

賣菸袋車

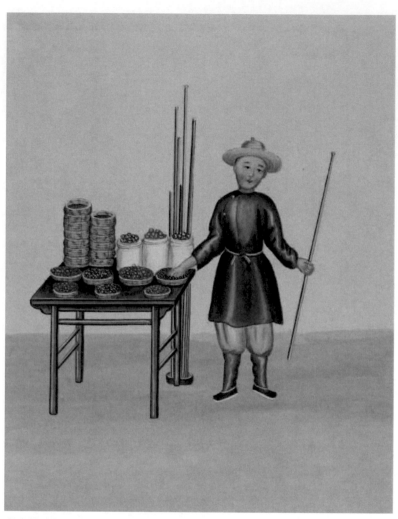

賣吹筒彈弓子

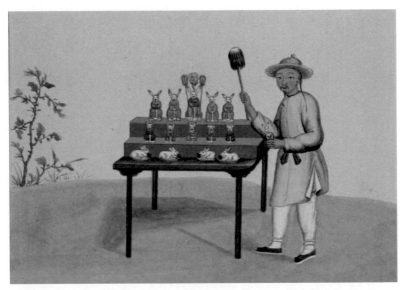

賣泥兔兒

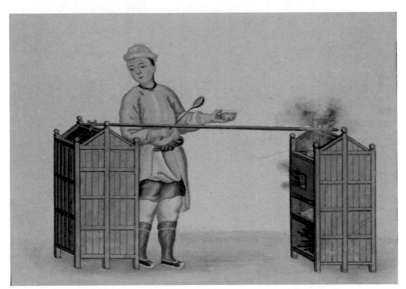

賣餛飩

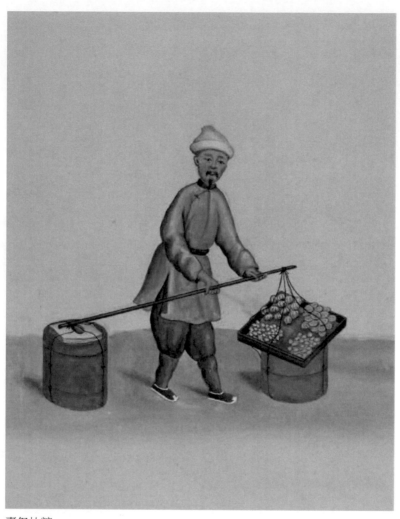

賣祭灶糖

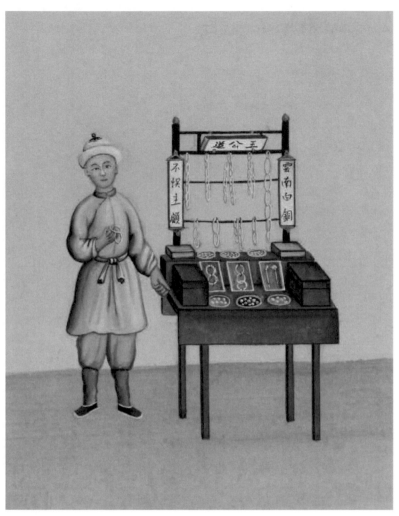

賣白銅貨

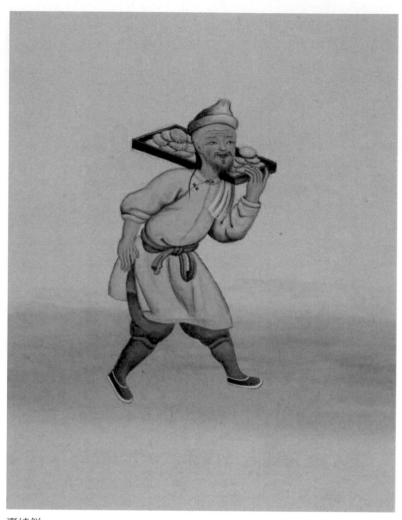

賣燒餅

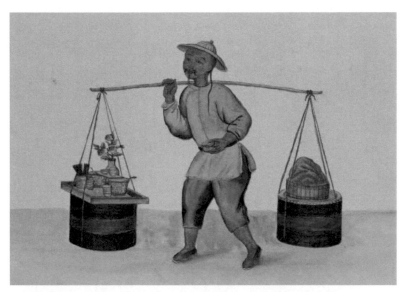

賣酸梅湯

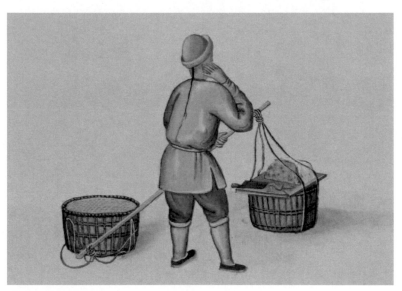

賣豌豆黃兒

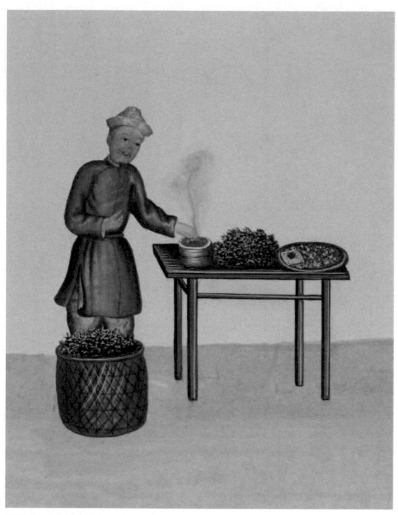

賣歲歲平安菖蒲根

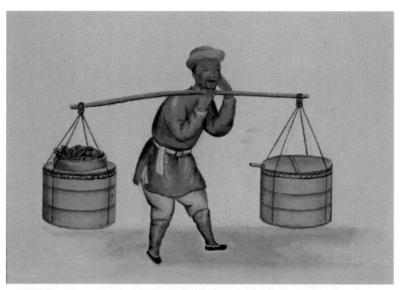

賣甜漿粥

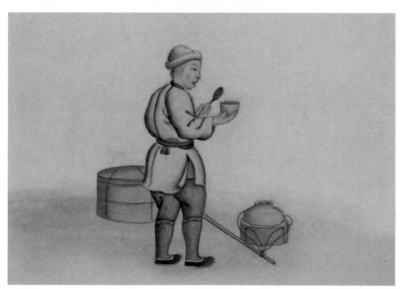

賣酸奶子

207

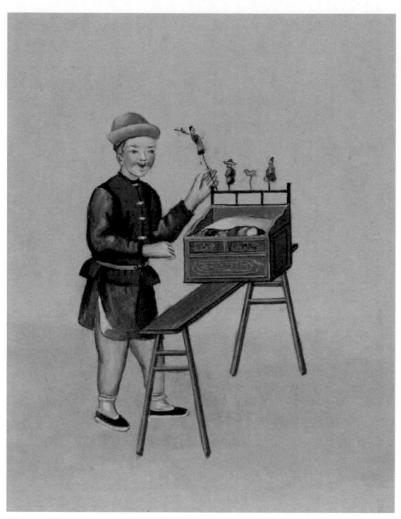

賣漿米人兒

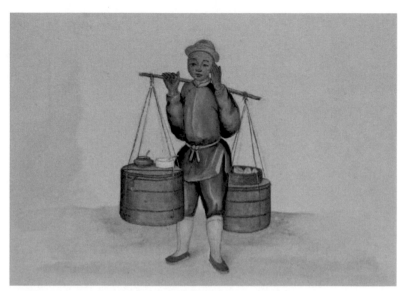

賣麵茶

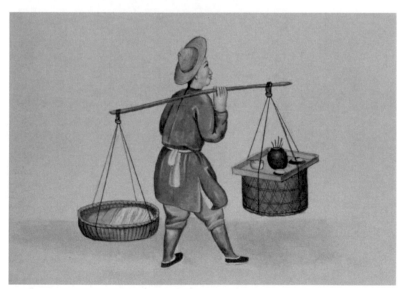

賣河撈

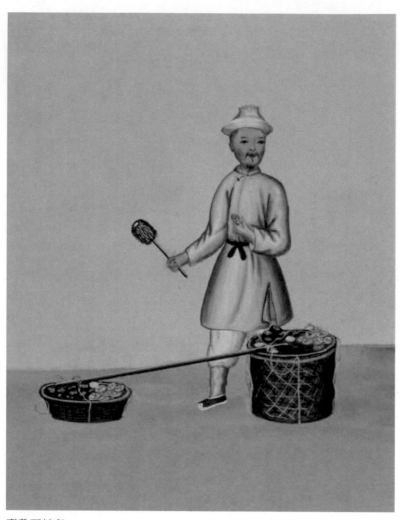

賣雞蛋花兒

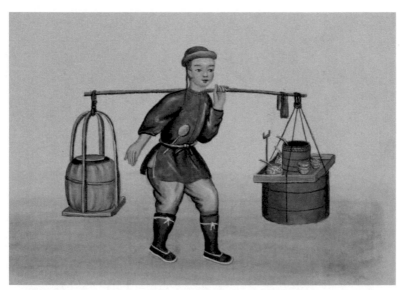

賣豆腐腦兒

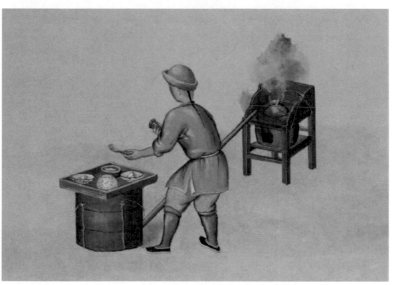

賣甑兒糕

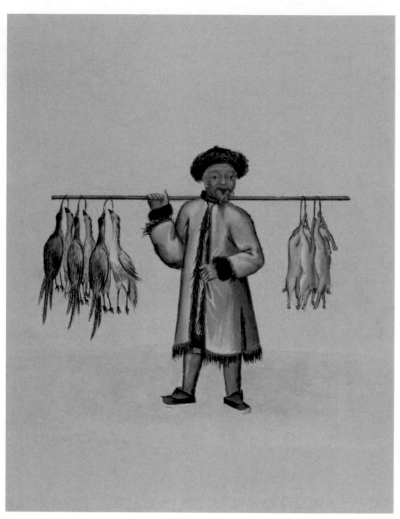

賣野雞兔子

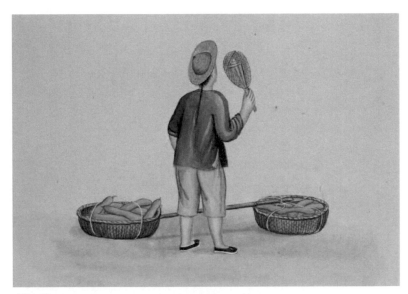

賣瓠瓜

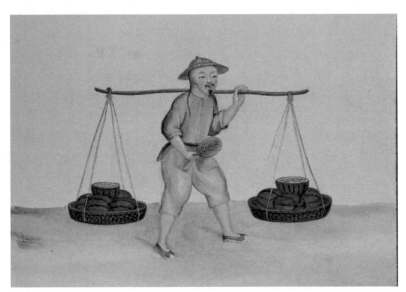

賣西瓜

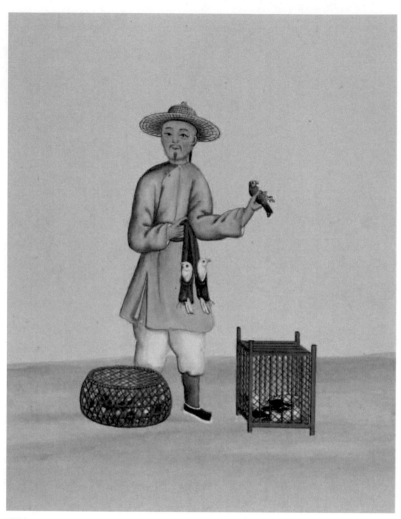

賣鴿子

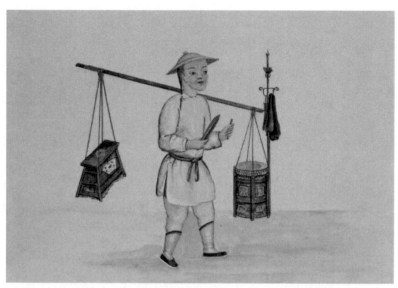

剃頭

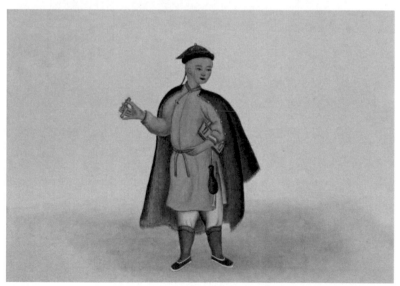

修腳

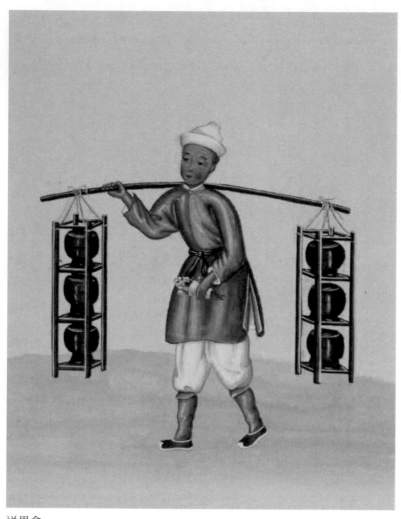

送果盒

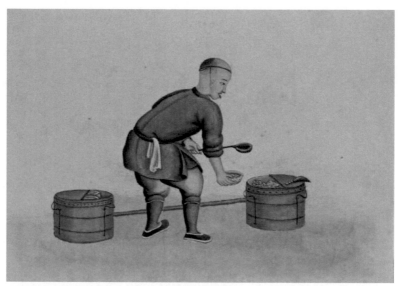

賣羊肚

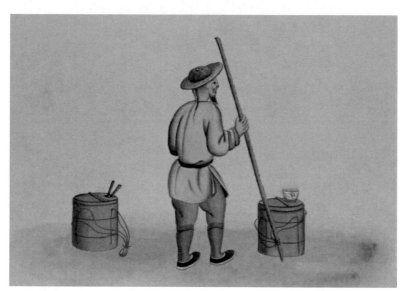

賣驢肉腐

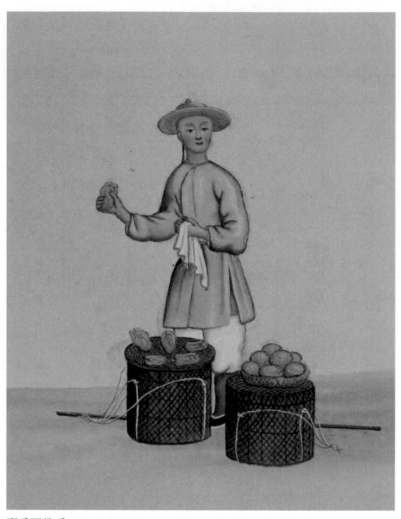

賣香圓佛手

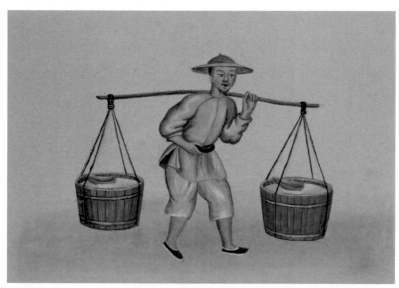

賣豆汁

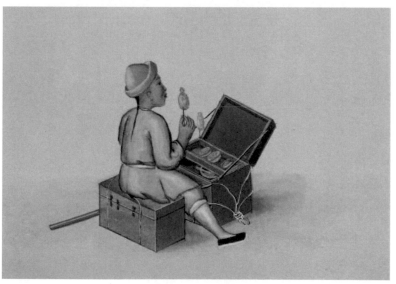

吹糖人兒

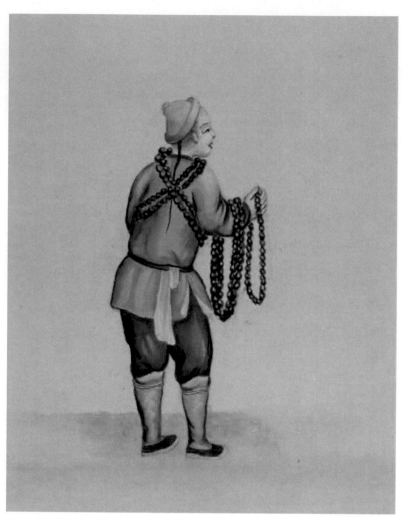

賣山裡紅果

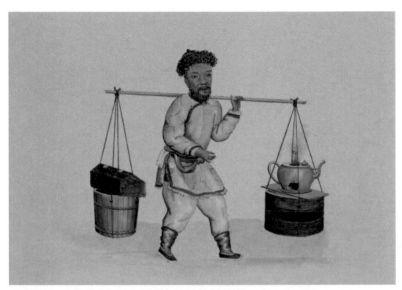

賣茶湯

賣五香豆兒耍空竹

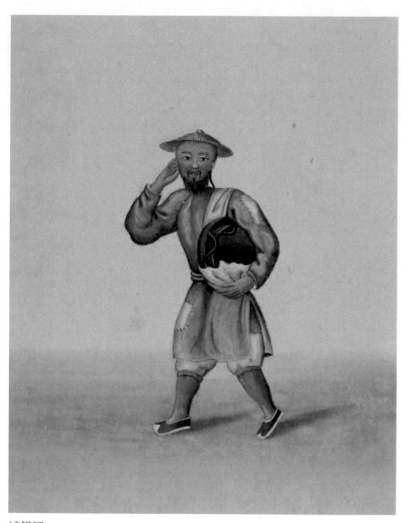

補鍋匠

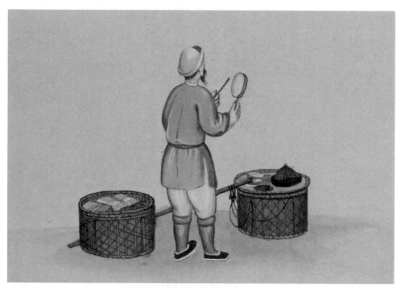

換取燈兒

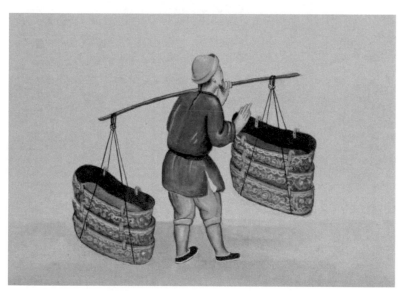

賣搖車

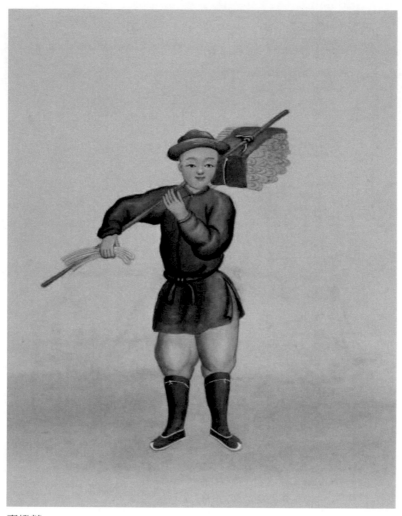

賣燈草

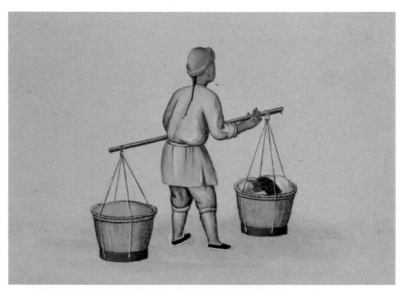

賣葉子菸

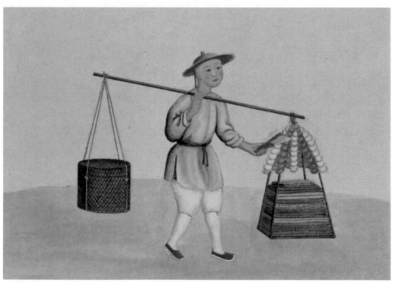

賣紙包袱

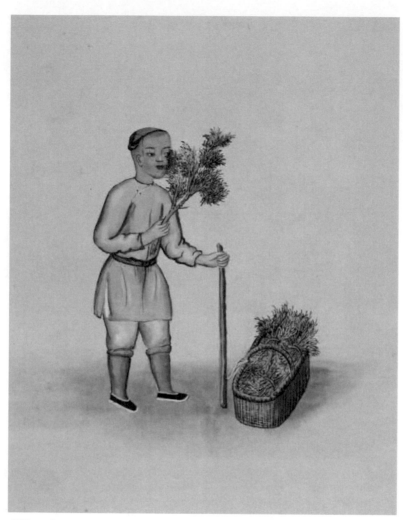

賣韃子香

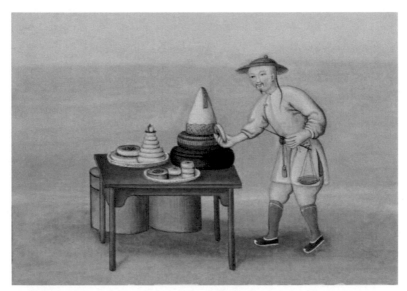

賣月餅

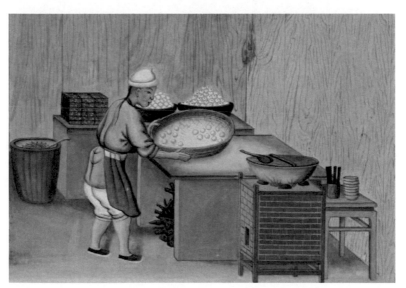

賣元宵

227

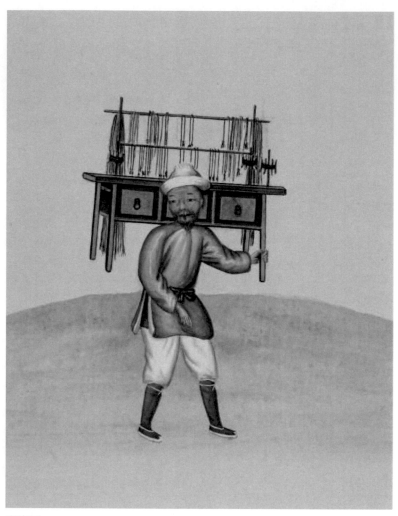

賣絛子

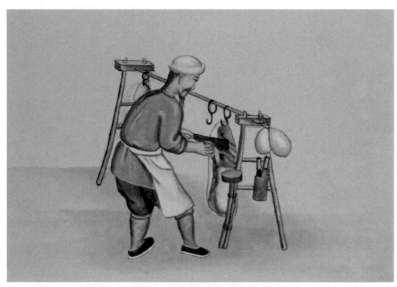

賣豬肉

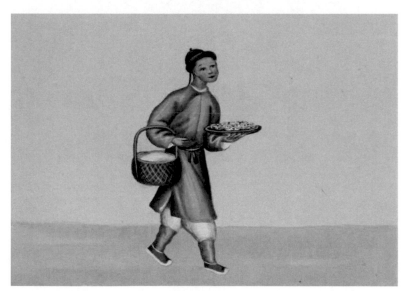

賣九月九的花糕

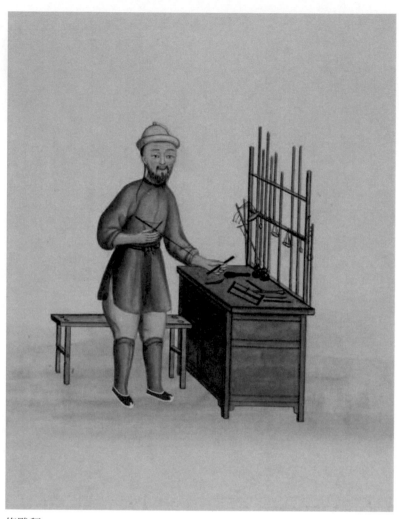

修戥秤

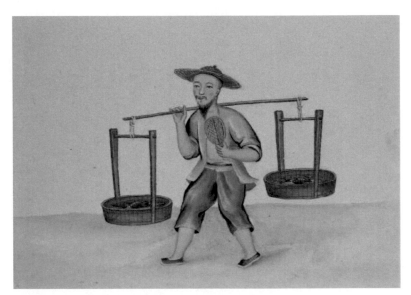

賣鮮魚

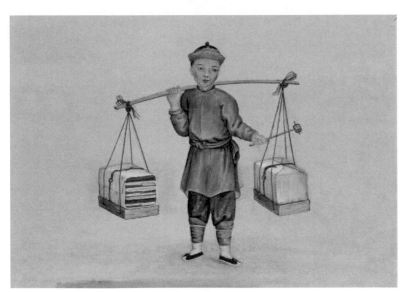

賣布

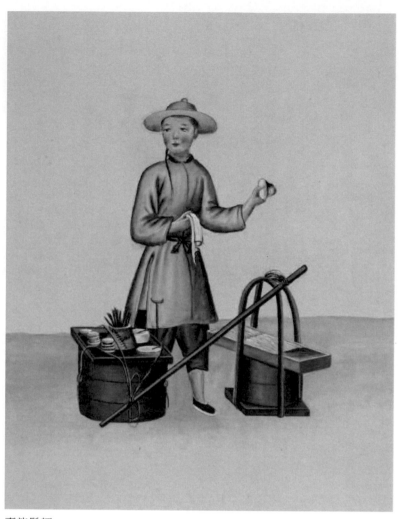

賣龍鬚麵

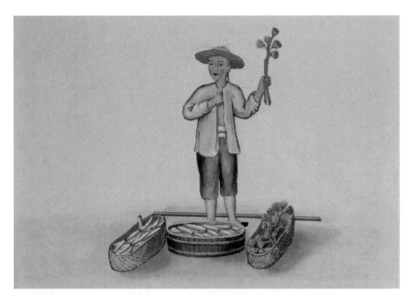

賣蓮蓬藕

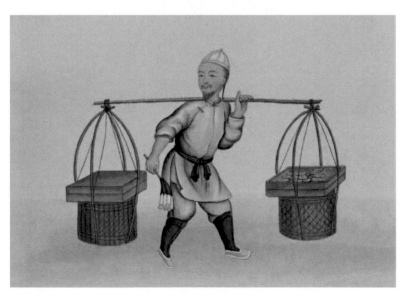

賣油酥餅

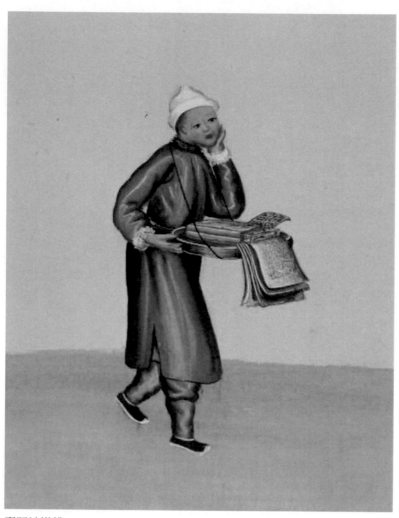

賣門神掛錢

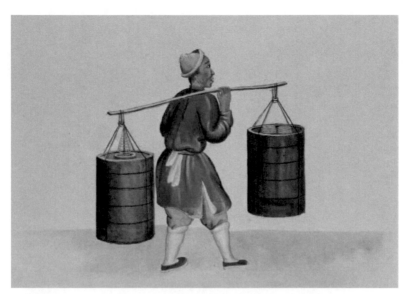

賣盤香

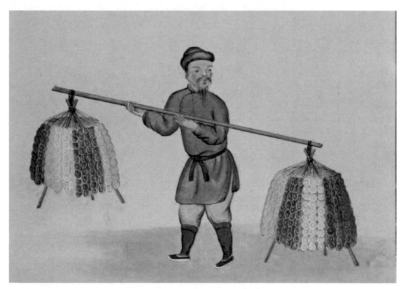

賣紙元寶

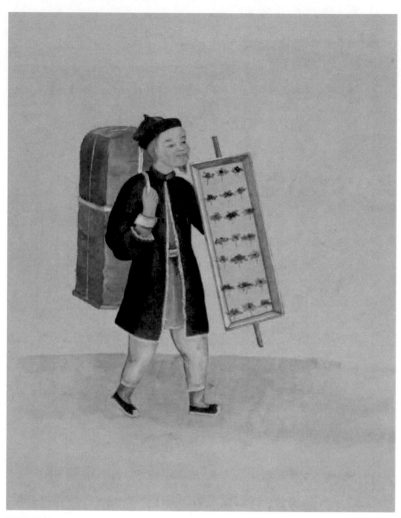

賣燈草花

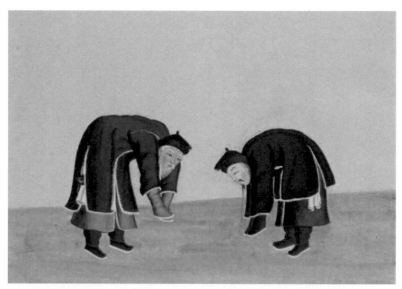

南方人打弓行禮

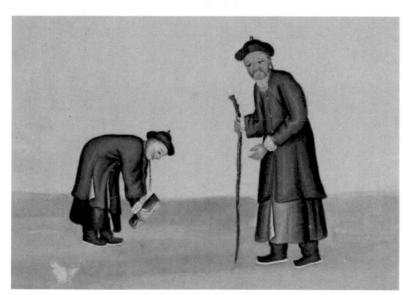

下學見人作揖

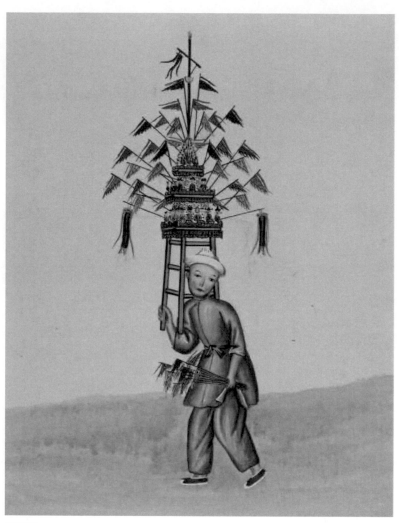

送湖的

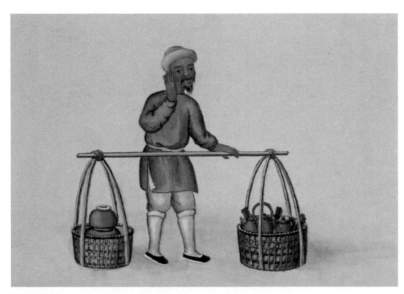

賣宜興壺

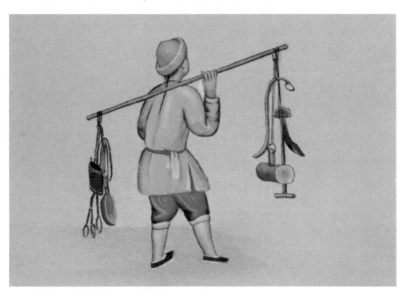

獸醫

賣拂塵兒

湯子車

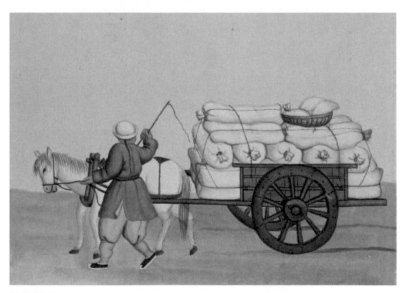

拉號糧車

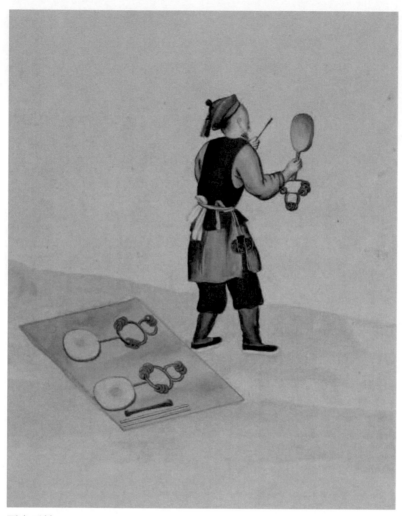

耍太平鼓

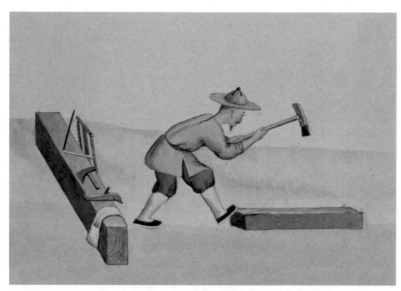

大木匠

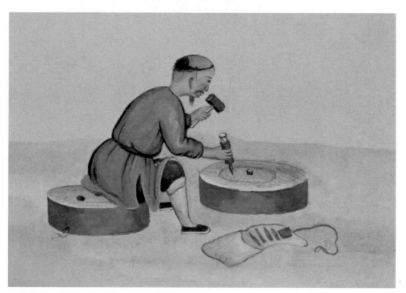

石匠

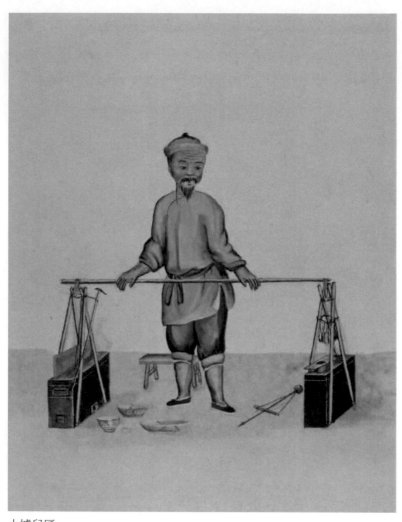

小爐兒匠

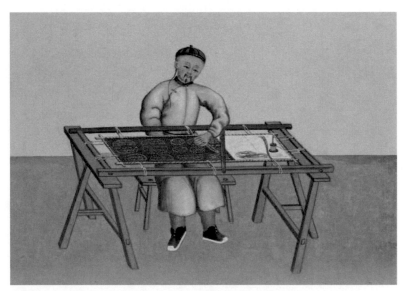

繡匠

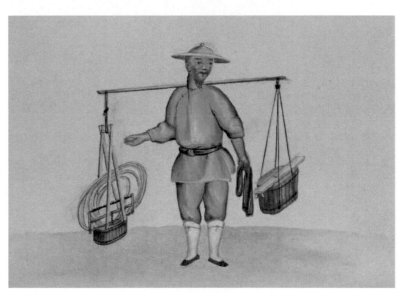

箍桶

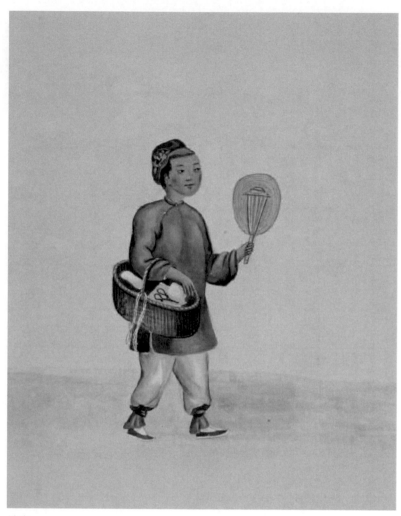

縫窮

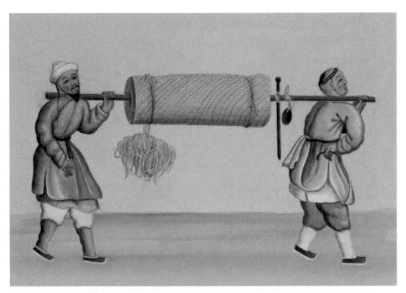

棚匠

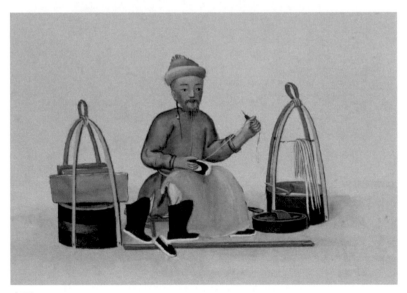

皮匠

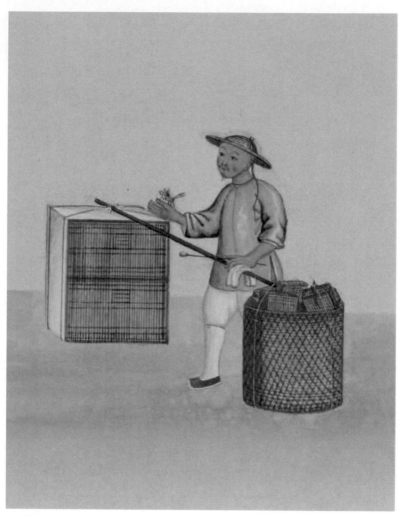

賣蟈蟈

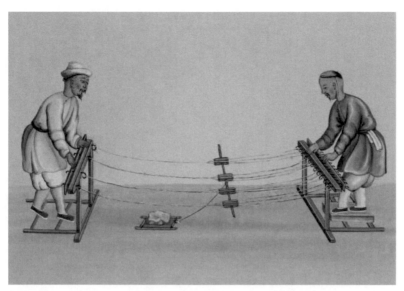

打繩子

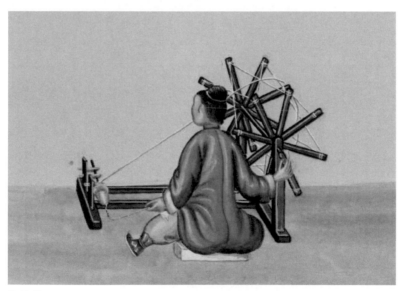

紡線的

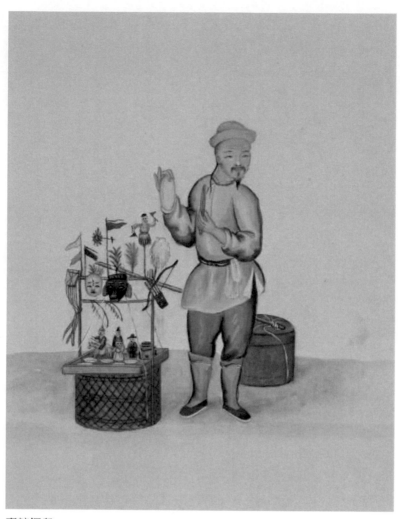

賣糖鑼兒

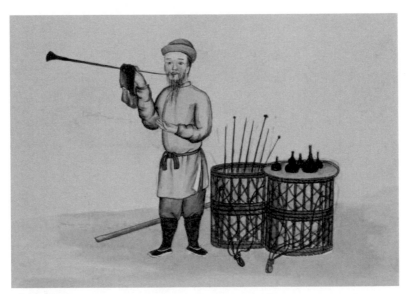

賣琉璃喇叭

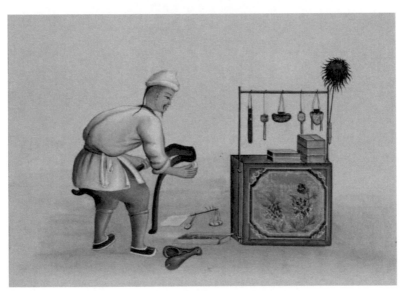

賣荷包

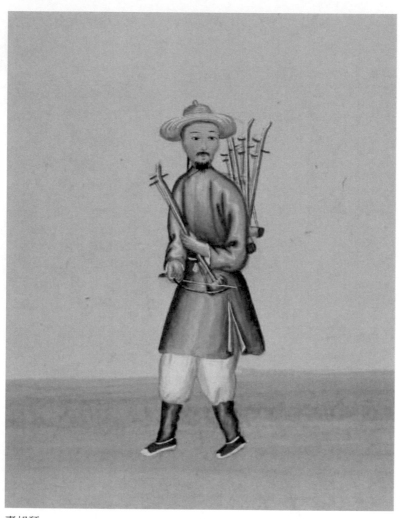

賣胡琴

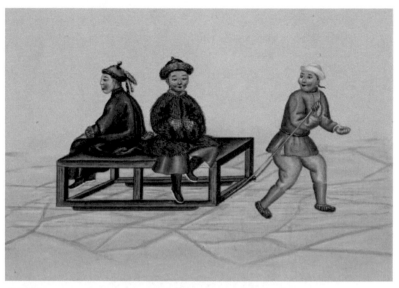

坐拖床

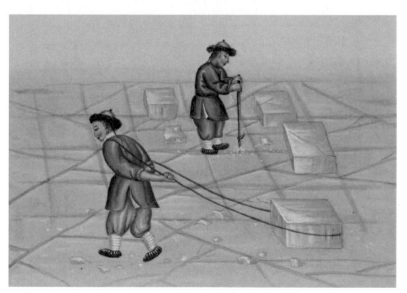

打冰

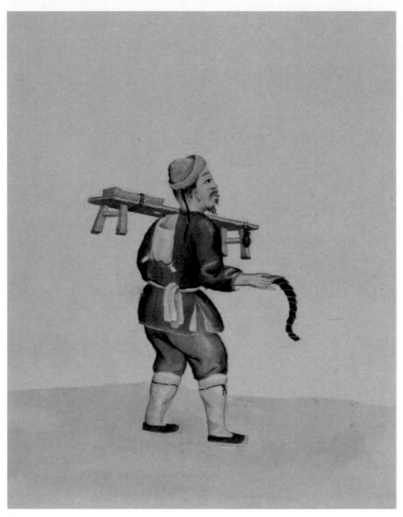

磨刀

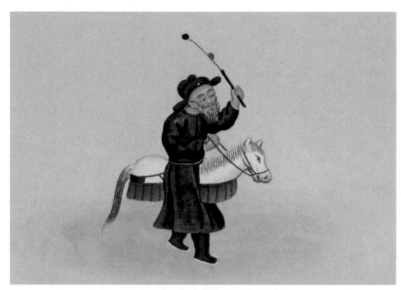

騎竹馬兒

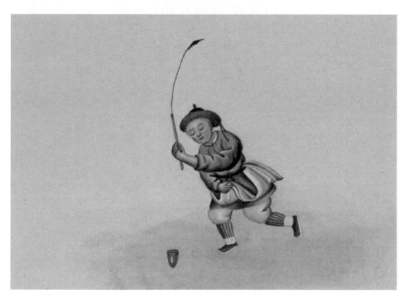

打哭羅兒

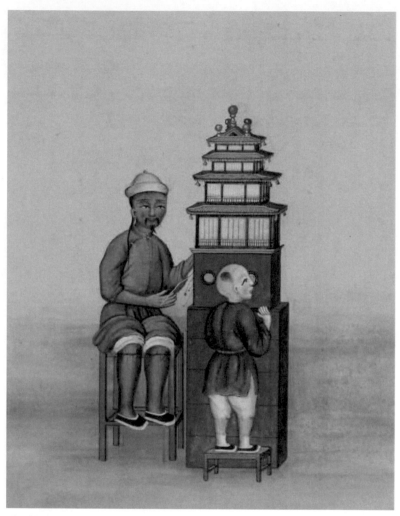

看西湖景

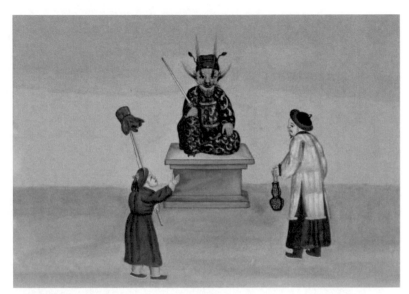

燈節玩的火判

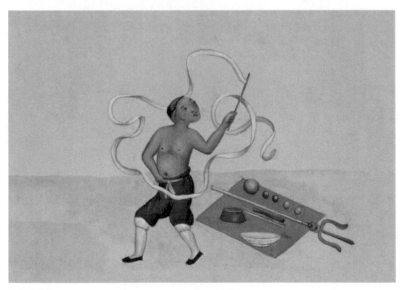

耍百丈旗

打燈虎兒

踢毽兒

打把式

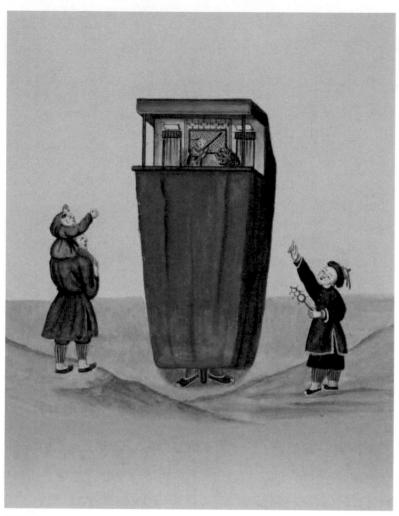

提傀儡

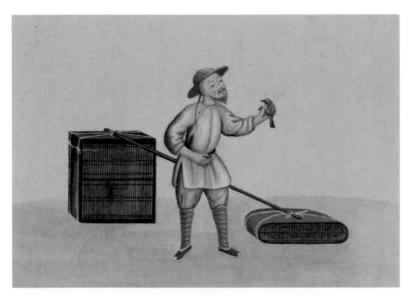

賣雀兒

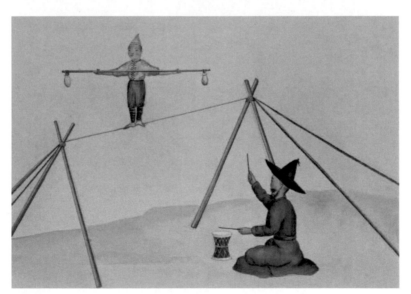

踏銅繩

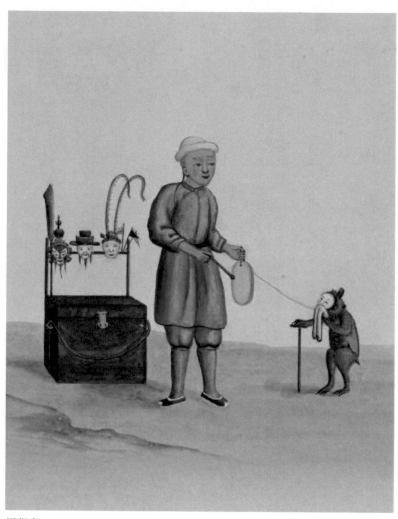

提猴兒

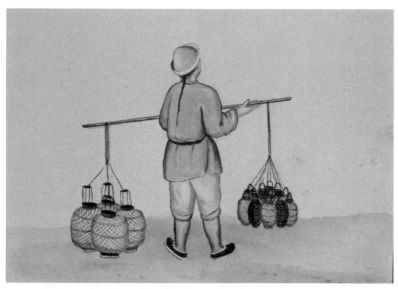

賣燈籠

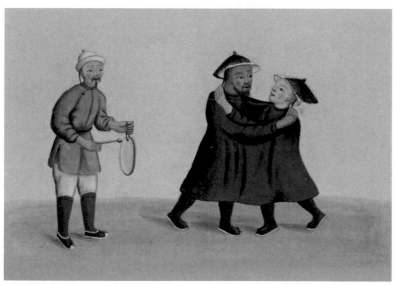

韃子摔跤

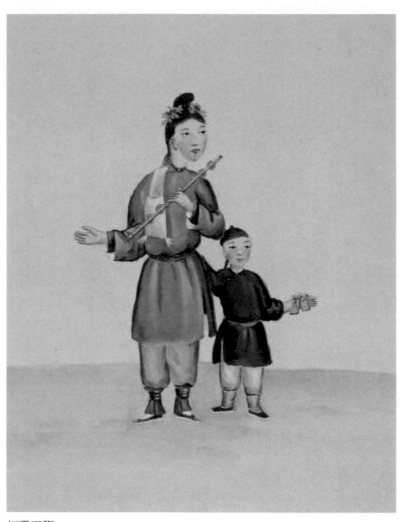

打霸王鞭

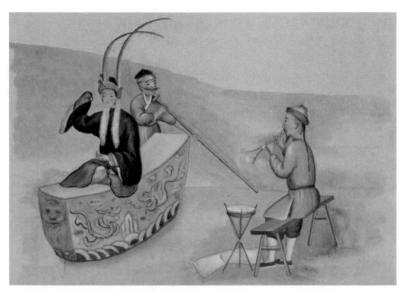

划旱船

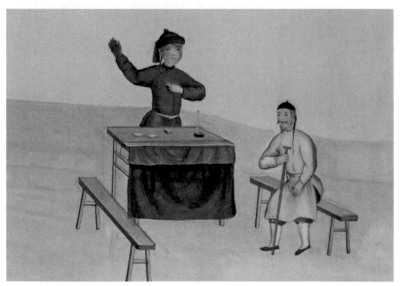

數來寶

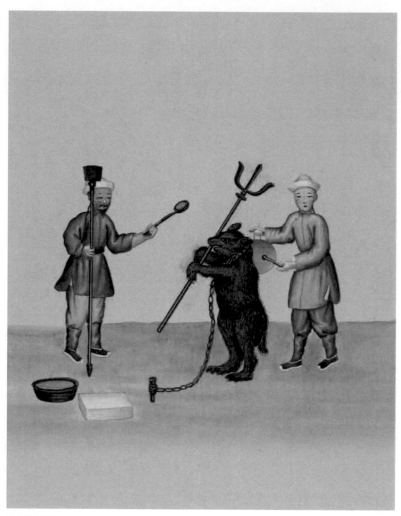

狗熊耍叉

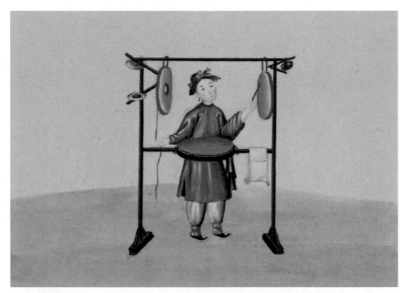

打什不閒兒

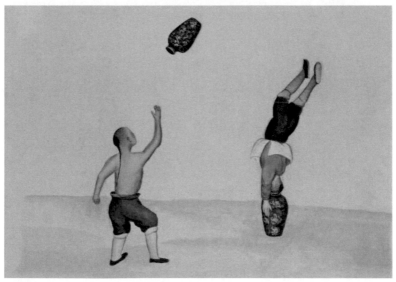

耍罈子

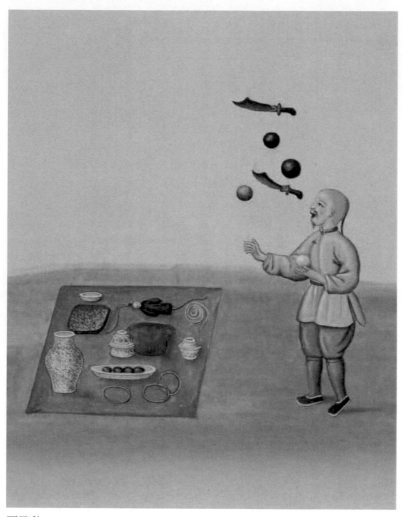

耍飛秋

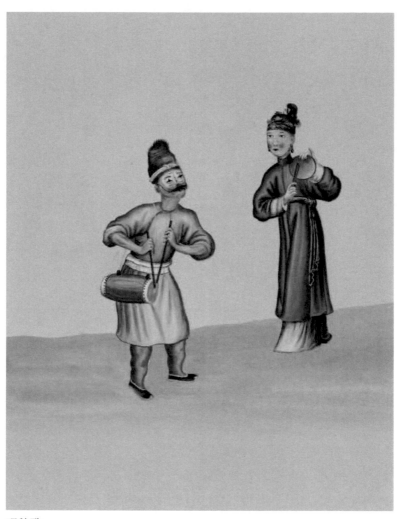

唱秧歌

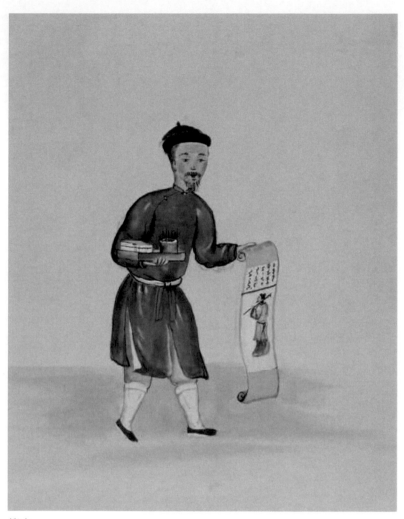

算命

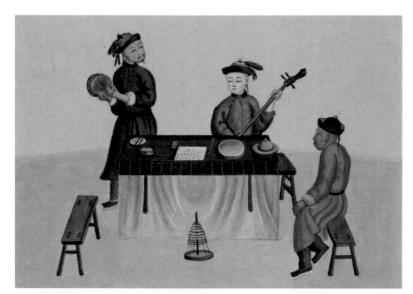

打八角鼓唱曲兒

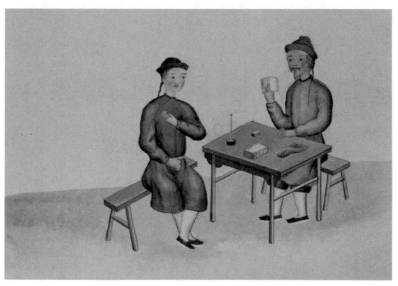

說古詞兒

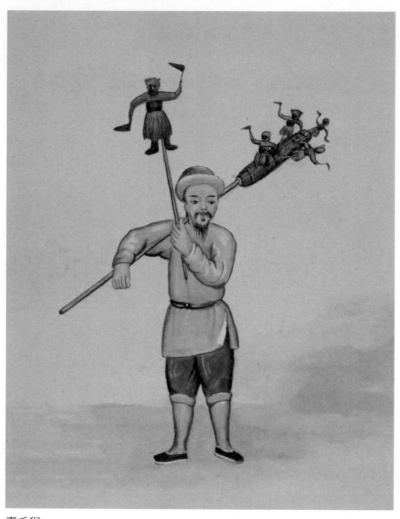

賣毛猴

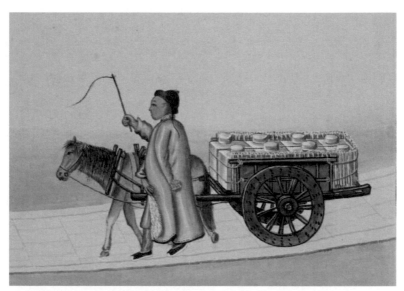

拉上用水車

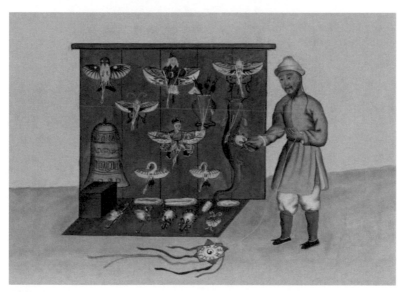

賣風箏

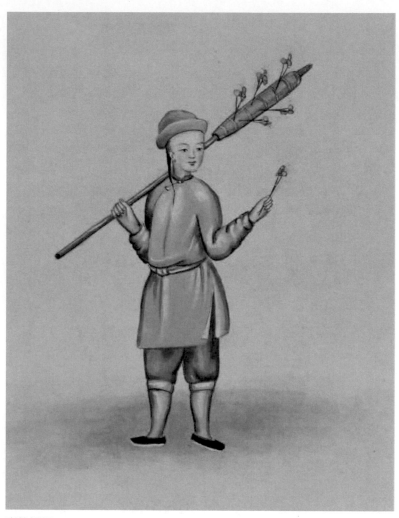

賣竹蟈蟈

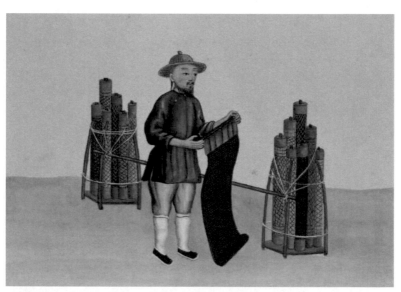

賣竹簾

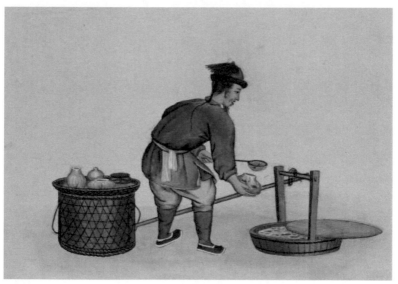

賣金魚

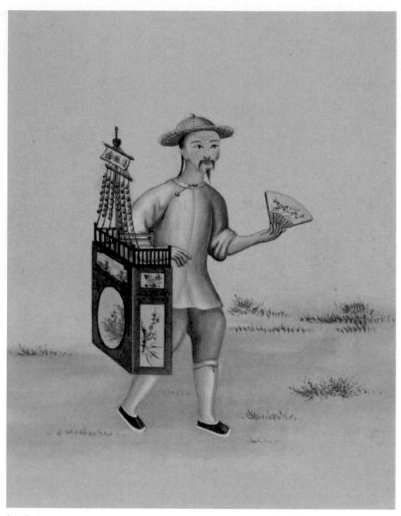

插扇子

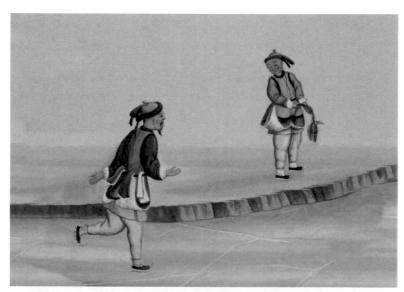

跑冰鞋

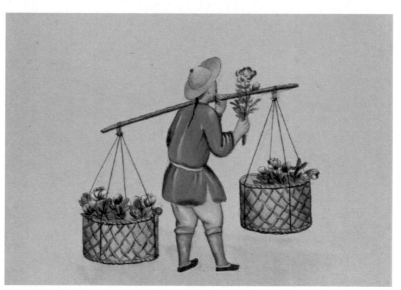

賣芍藥花

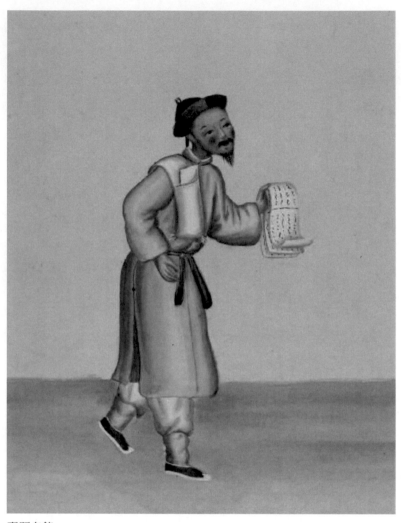

賣題名錄

賣古董

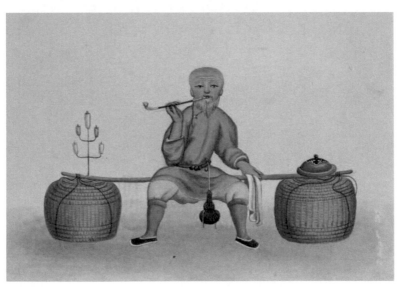

賣蠟

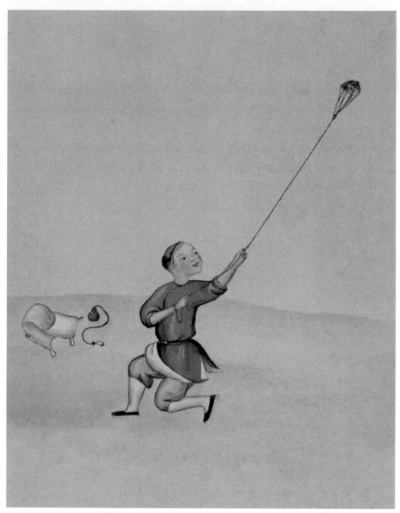

耍水流星

戴鬼臉

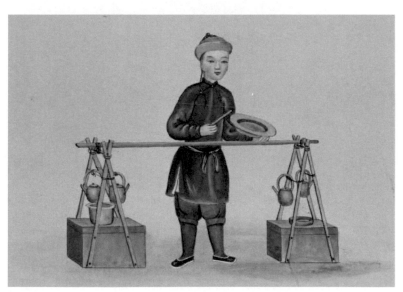

賣銅壺

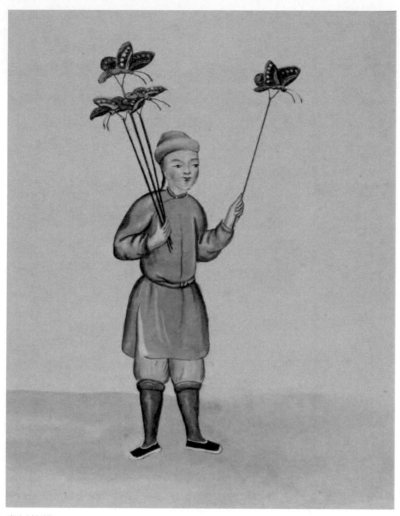

賣紙蝴蝶

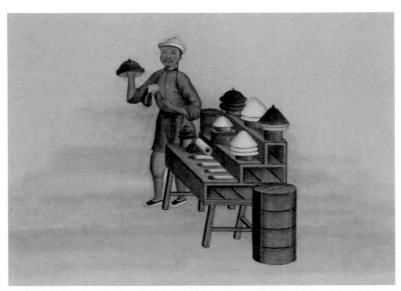

賣秋涼帽

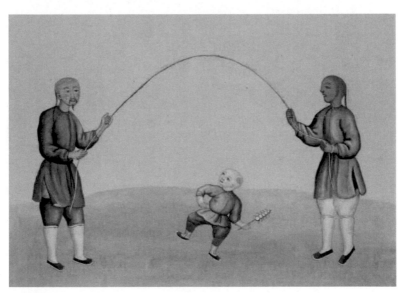

跳百跳

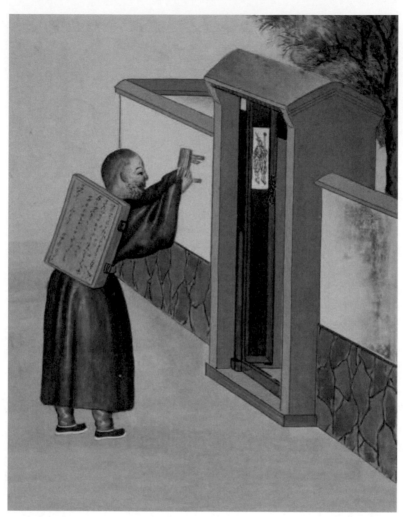

化粥米和尚

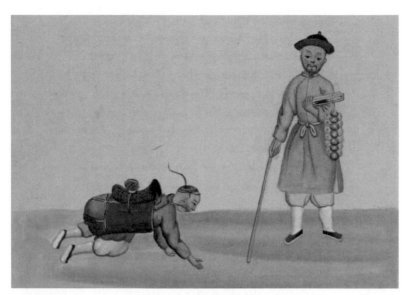

還願拜香

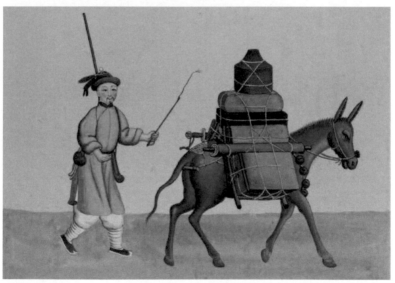

外路人回家

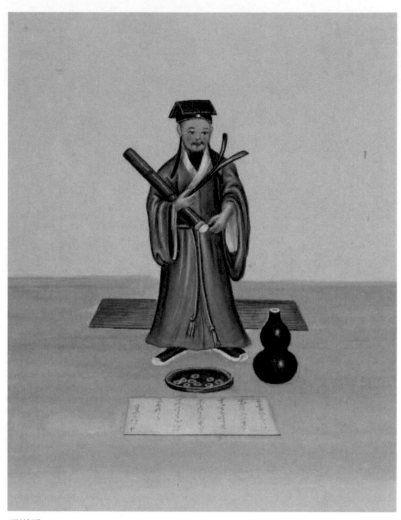

唱道歌

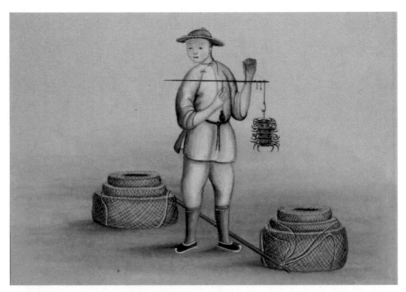

賣螃蟹

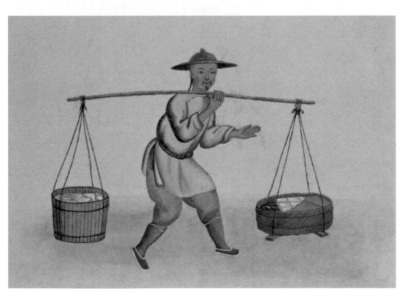

賣豆腐

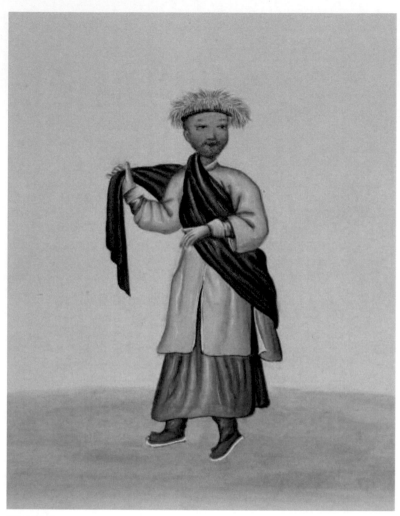

韃子喇嘛

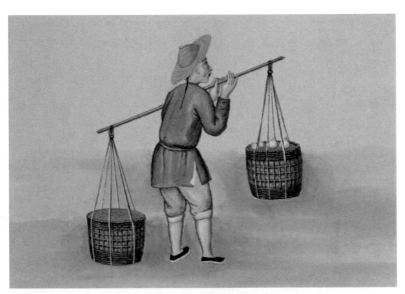

賣桃子

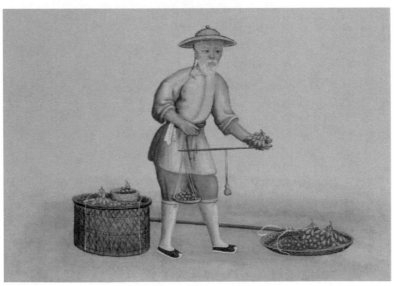

賣葡萄

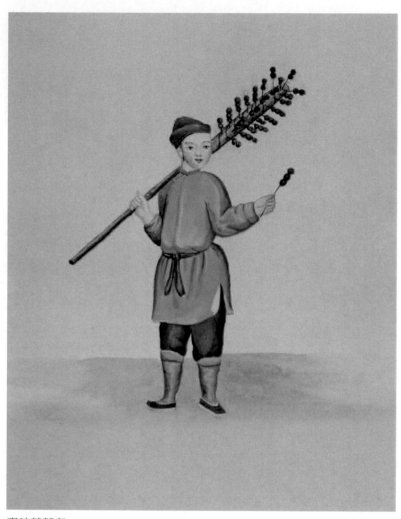

賣糖葫蘆兒

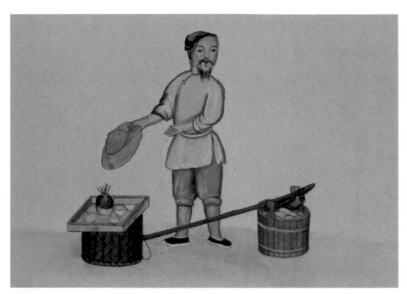

賣涼粉

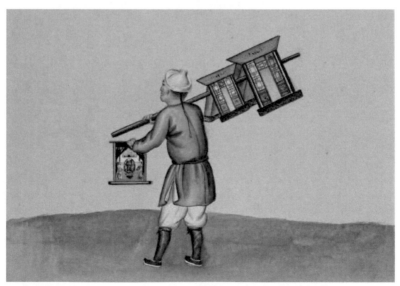

賣佛龕

中華風物彩繪筆記：
細緻描繪 18 至 19 世紀中國風俗的彩繪圖集

作　　者：卜奎

編　　輯：林緻筠

發 行 人：黃振庭

出 版 者：崧燁文化事業有限公司

發 行 者：崧燁文化事業有限公司

E-mail：sonbookservice@gmail.com

粉 絲 頁：https://www.facebook.com/
　　　　　sonbookss/

網　　址：https://sonbook.net/

地　　址：台北市中正區重慶南路一段六十一號八
　　　　　樓 815 室

Rm. 815, 8F., No.61, Sec. 1, Chongqing S. Rd.,
Zhongzheng Dist., Taipei City 100, Taiwan

電　　話：(02)2370-3310

傳　　真：(02)2388-1990

印　　刷：京峯數位服務有限公司

律師顧問：廣華律師事務所 張珮琦律師

定　　價：750 元

發行日期：2023 年 10 月第一版

◎本書以 POD 印製

國家圖書館出版品預行編目資料

中華風物彩繪筆記：細緻描繪 18
至 19 世紀中國風俗的彩繪圖集 /
卜奎 著 . -- 第一版 . -- 臺北市：崧
燁文化事業有限公司 , 2023.10
面；　公分
POD 版
ISBN 978-626-357-714-5(平裝)
1.CST: 風俗畫 2.CST: 社會生活
3.CST: 畫冊
947.34　112015697

電子書購買

臉書

爽讀 APP